KB010287

쉽게 따라 그리는
동물 그리기

· ·

아키쿠사 아이 지음 · **최윤영** 옮김

생각의집

차례

시작하며

동물의 모양을 자세히 보면

생각지 못한 부분이 움푹 들어가 있거나 돌출되어 있어요.

빨리 달리거나 먹이를 쉽게 잡아먹기 위해서죠. 이 외에도 다양한 이유가 있답니다.

이 책을 보면서 동물을 그릴 때

그런 특징에 주목해서 그려보는 것도 재미있을 거예요.

그대로 따라 그리지만 말고

각각의 특징들을 즐겁게 관찰해보세요.

그러면 조금씩 그 동물만의 특성을 알게 돼요.

익숙해지면 똑바로 서 있는 자세에서 더 나아가

그리고 싶은 다양한 자세(예를 들면 달리는 모습이나 잠자는 모습) 도

도전해보세요.

동물의 몸

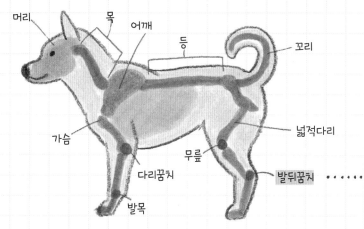

머리 / 목 / 어깨 / 등 / 꼬리 / 넓적다리 / 가슴 / 무릎 / 발뒤꿈치 / 다리꿈치 / 발목

발굽(손가락/발가락) 수는 다양해요.

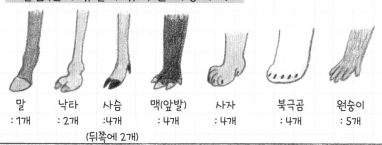

말	낙타	사슴	맥(앞발)	사자	북극곰	원숭이
:1개	:2개	:4개	:4개	:4개	:4개	:5개

(뒤쪽에 2개)

동물의 발뒤꿈치

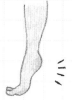

많은 동물이 발뒤꿈치를 들고서
까치발 모양의 발을 하고 있어요.

발뒤꿈치가 땅바닥에 닿아 있는
동물도 있어요.

원숭이 레서판다 곰

발뒤꿈치가 땅바닥에 닿는
발모양을 하고 있는
동물은 두 발로 쉽게 설 수 있어요.

동물의 얼굴

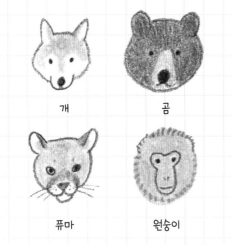

개 곰

퓨마 원숭이

눈이 앞쪽에 몰려 있어요.
육식동물에 많으며 똑바로 앞을 바라보면서
먹이를 노리는 눈

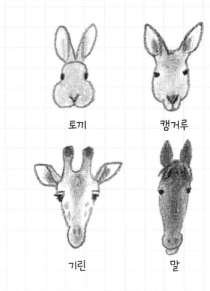

토끼 캥거루

기린 말

눈이 양옆에 달려 있어요.
초식동물에 많으며 적으로부터 도망칠 수
있게끔 시야가 넓어요.

머리부터 코에 이르는 모양

높낮이 차이가 있는 얼굴

원숭이

코가 조그맣게
튀어나와 있어요.

고양이

높낮이 차이가 아주 적어
머리가 평평해요.

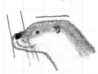
수달

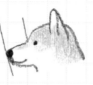
개

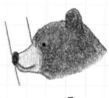
곰

- -

높낮이 차이가 없는 얼굴

거의 일직선

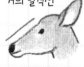
사슴

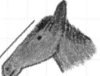
말

쥐

다람쥐

맥

개미핥기

땅돼지

모양 파악하기

모양을 볼 때는 머리, 몸통, 다리 세 부위로 나누어 균형의 특징을 파악해보아요.
먼저 다양한 유형의 체형을 지닌 개를 예로 들어 살펴볼까요.

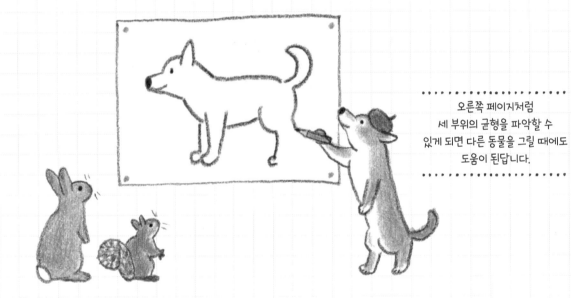

오른쪽 페이지처럼
세 부위의 균형을 파악할 수
있게 되면 다른 동물을 그릴 때에도
도움이 된답니다.

같은 개라도 종류에 따라 몸과 얼굴의 폭이 넓거나 좁아요. 상당히 다르답니다.

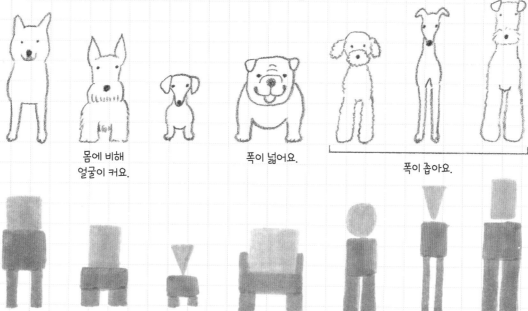

몸에 비해
얼굴이 커요.

폭이 넓어요.

폭이 좁아요.

옆에서 보면…

몸통 길이와 다리 길이의 균형을 살펴보아요.

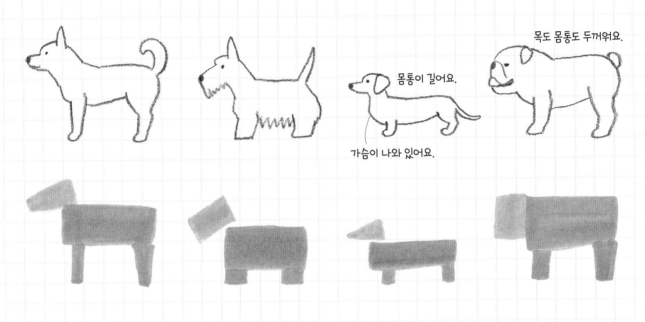

목도 몸통도 두꺼워요.

몸통이 길어요.

가슴이 나와 있어요.

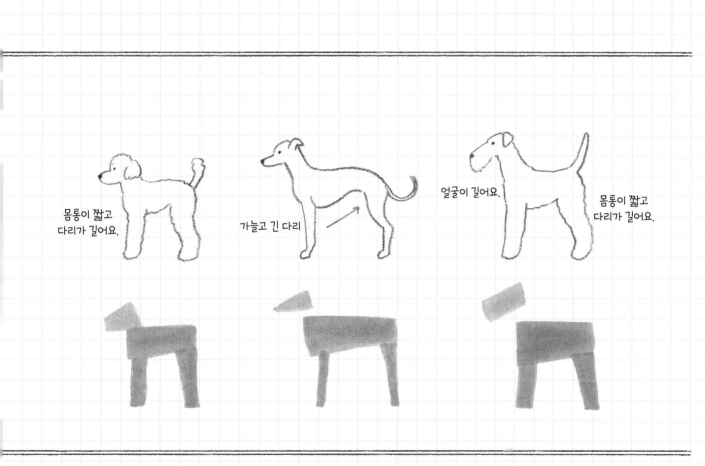

몸통이 짧고
다리가 길어요.

가늘고 긴 다리

얼굴이 길어요.

몸통이 짧고
다리가 길어요.

얼굴 균형

얼굴 전체의 모양, 눈과 눈 사이의 모양, 눈과 코 사이의 모양을 살펴보아요.

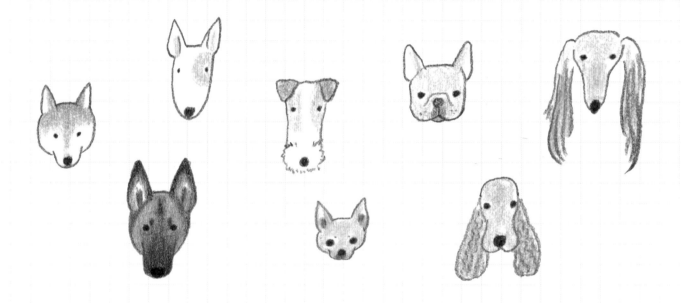

이마에서 코에 이르는 높낮이 차이는 어떻게 되어 있을까요? 콧등의 길이는 어느 정도 일까요?

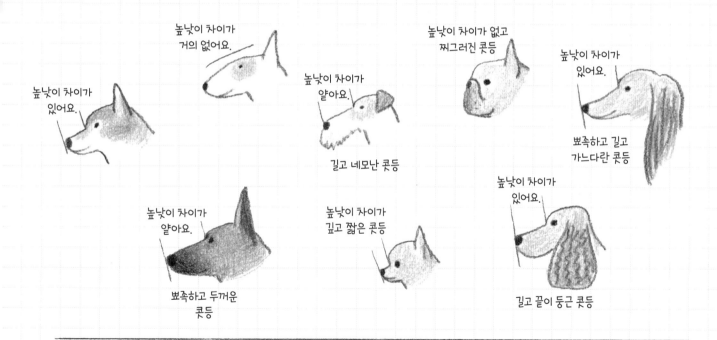

높낮이 차이가
거의 없어요.

높낮이 차이가
있어요.

높낮이 차이가
얕아요.

길고 네모난 콧등

높낮이 차이가 없고
찌그러진 콧등

높낮이 차이가
있어요.

뾰족하고 길고
가느다란 콧등

높낮이 차이가
얕아요.

뾰족하고 두꺼운
콧등

높낮이 차이가
깊고 짧은 콧등

높낮이 차이가
있어요.

길고 끝이 둥근 콧등

시바견 [개과]

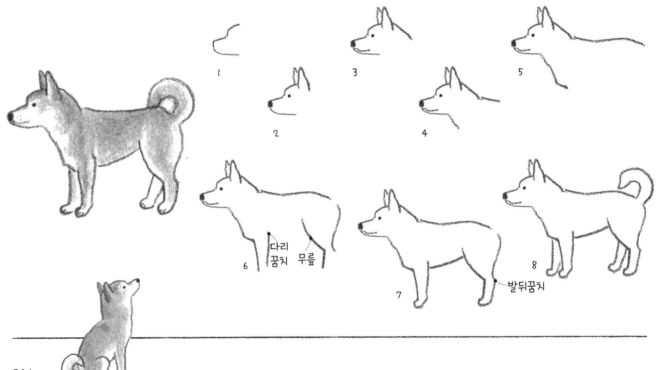

1

2

3

4

5

6 다리꿈치 무릎

7

8 발뒤꿈치

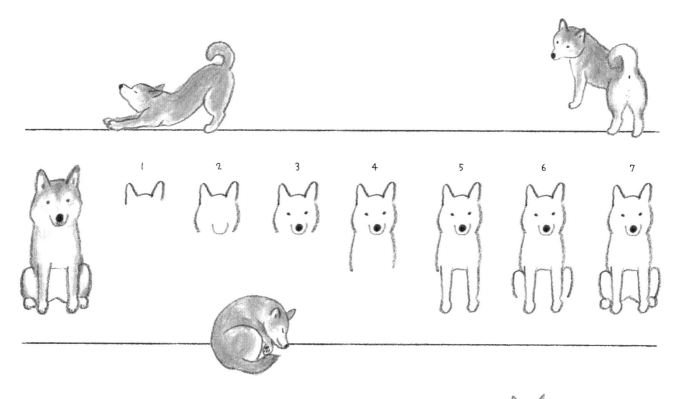

1 2 3 4 5 6 7

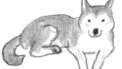

다양한 개

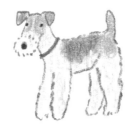

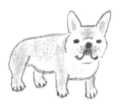

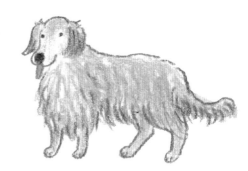

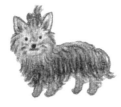

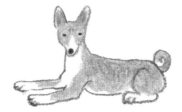

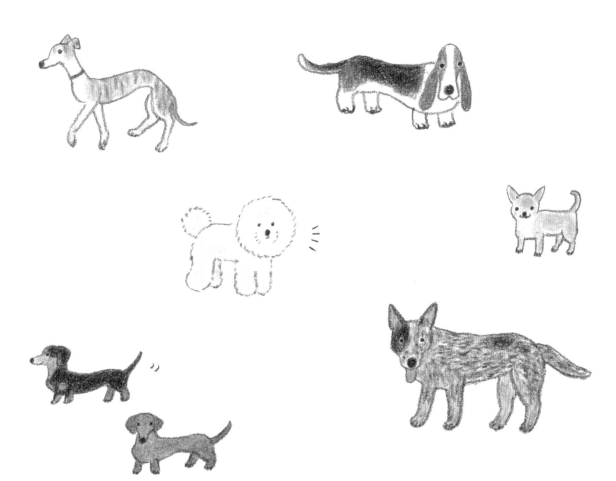

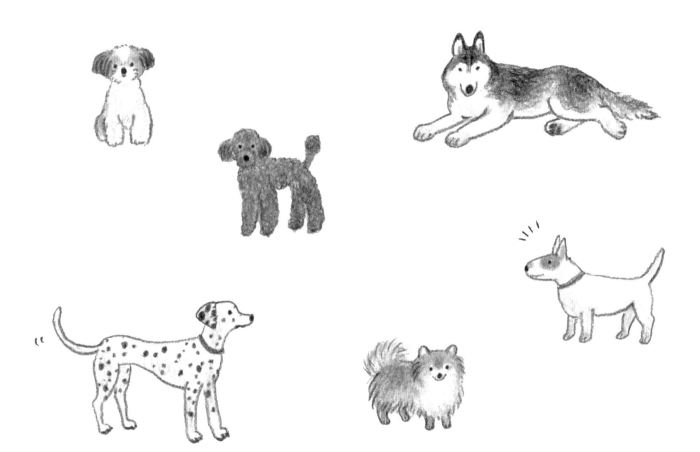

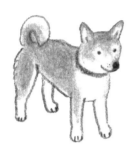

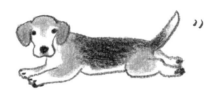
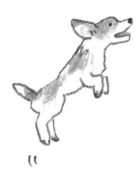
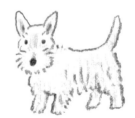
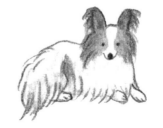

늑대 [개과]

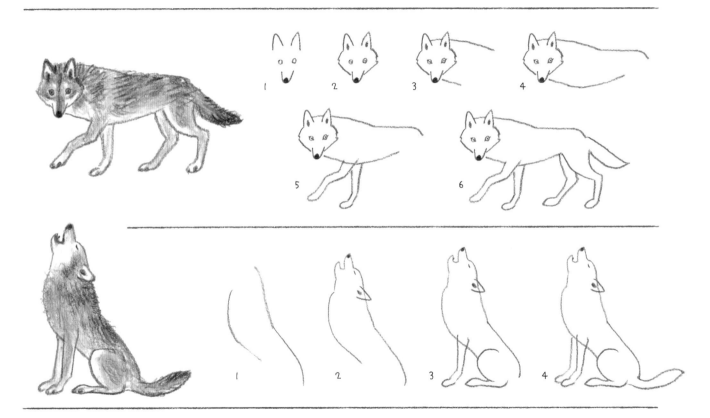

1 2 3 4

5 6

1 2 3 4

북극여우 [개과]

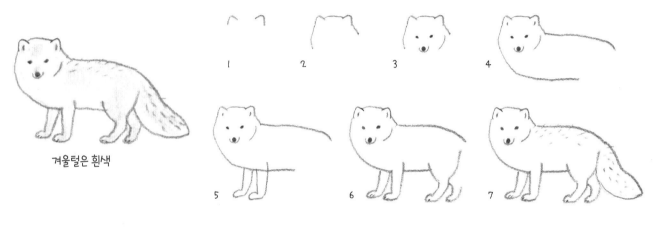

겨울털은 흰색

1 2 3 4

5 6 7

여름털과 겨울털 사이

여름털은 은색의 짧은 털

여우 [개과]

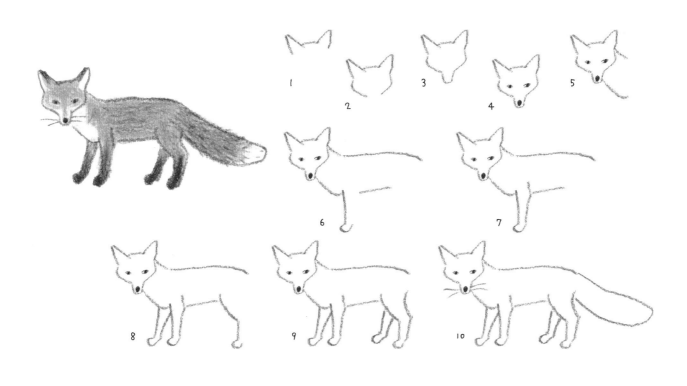

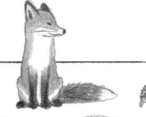

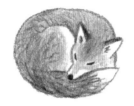

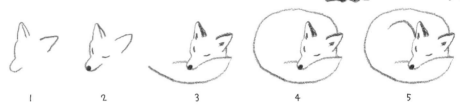

1 2 3 4 5

너구리 [개과]

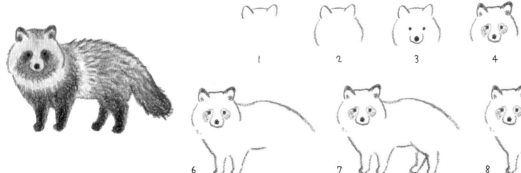

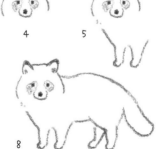

1 2 3 4 5

6 7 8

고슴도치 [고슴도치과]

1

2

3

목
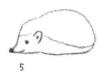
4

5

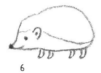
6

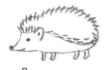
7

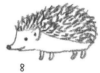
8

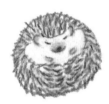

1

2

3

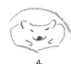
4

5

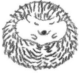
6

7

경계하면 몸을 동그랗게
말아 자신을 보호해요.

들쥐 [쥐과]

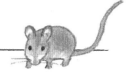

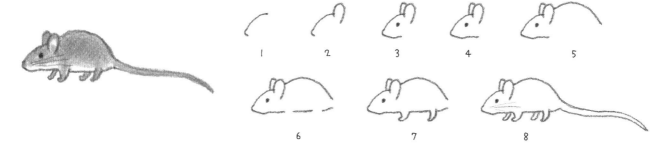

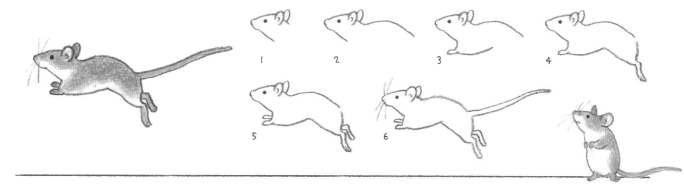

다람쥐 [쥐과]

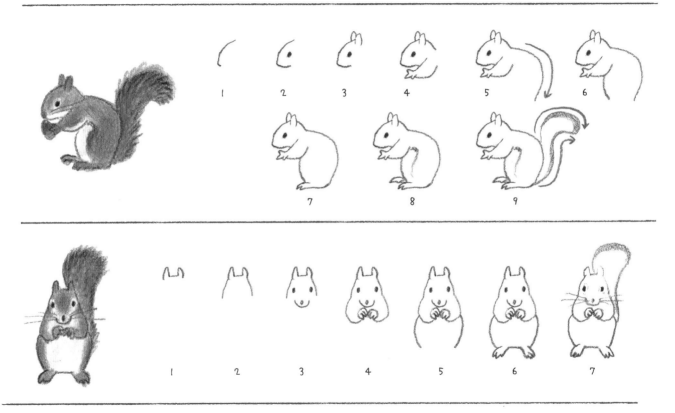

줄무늬다람쥐 [쥐과]

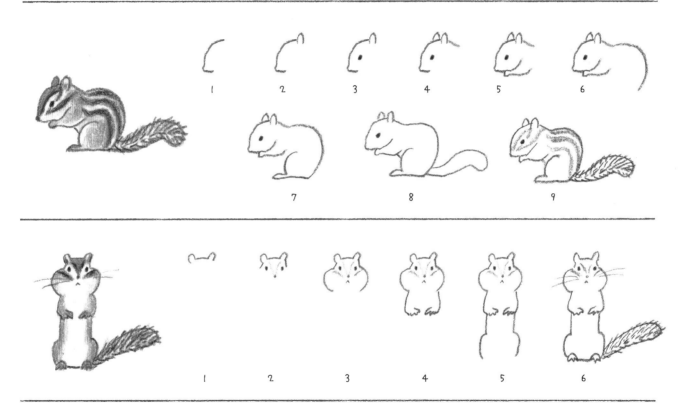

카피바라 [쥐과]

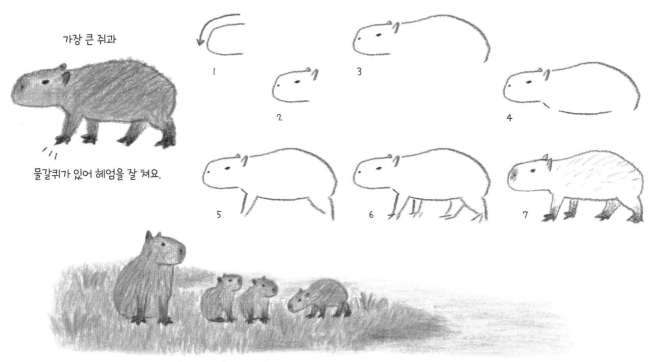

가장 큰 쥐과

물갈퀴가 있어 헤엄을 잘 쳐요.

1

2

3

4

5

6

7

물가에 살며 항상 무리를 지어 생활해요.

비버 [쥐과]

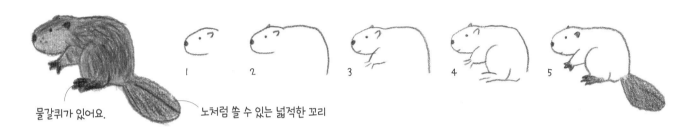

물갈퀴가 있어요.

노처럼 쓸 수 있는 넓적한 꼬리

1 2 3 4 5

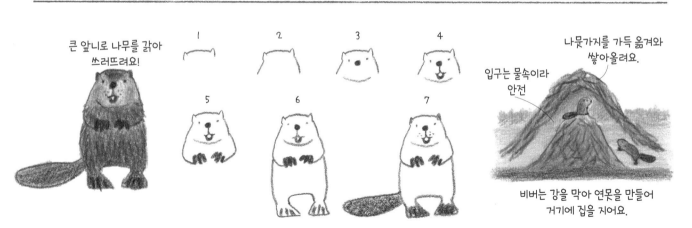

큰 앞니로 나무를 갉아
쓰러뜨려요!

1 2 3 4

5 6 7

나뭇가지를 가득 옮겨와
쌓아올려요.

입구는 물속이라
안전

비버는 강을 막아 연못을 만들어
거기에 집을 지어요.

하늘다람쥐 [쥐과]

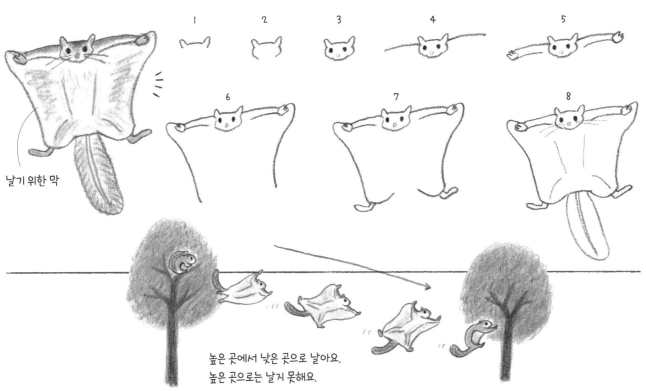

날기 위한 막

1
2
3
4
5
6
7
8

높은 곳에서 낮은 곳으로 날아요.
높은 곳으로는 날지 못해요.

스컹크 [스컹크과]

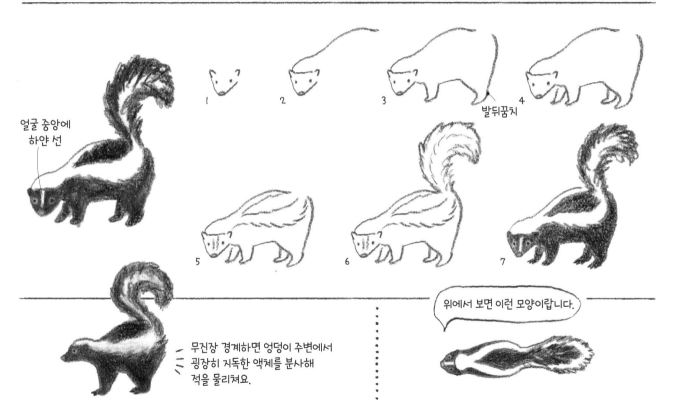

얼굴 중앙에
하얀 선

1

2

3

4
발뒤꿈치

5

6

7

무진장 경계하면 엉덩이 주변에서
굉장히 지독한 액체를 분사해
적을 물리쳐요.

위에서 보면 이런 모양이랍니다.

토끼 [토끼과]

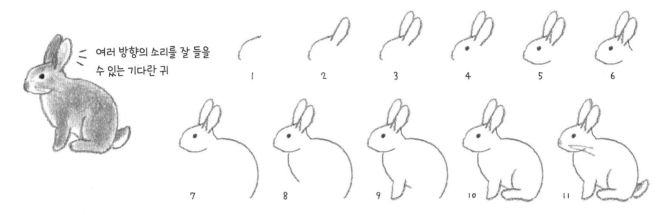

여러 방향의 소리를 잘 들을
수 있는 기다란 귀

두더지 [두더지과]

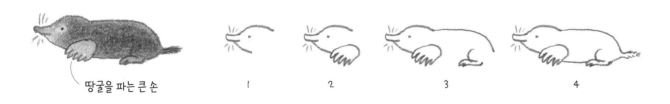

땅굴을 파는 큰 손

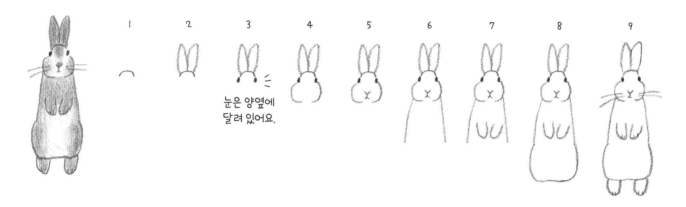

| 1 | 2 | 3 | 4 | 5 | 6 | 7 | 8 | 9 |

눈은 양옆에
달려 있어요.

겨울잠쥐 [쥐과]

| 1 | 2 | 3 |

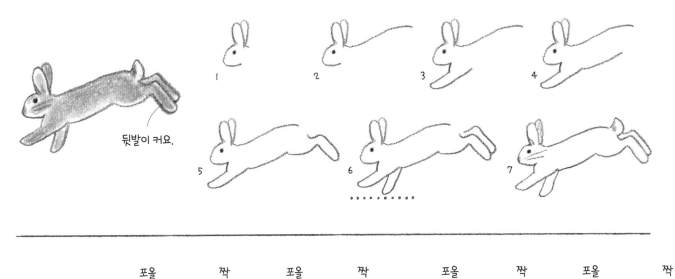

뒷발이 커요.

1

2

3

4

5

6

7

토끼 발자국

포올 짝 포올 짝 포올 짝 포올 짝

앞발은 일직선상으로
땅바닥에 닿아요.

뒷발은 양발이 나란히
땅바닥에 닿아요.

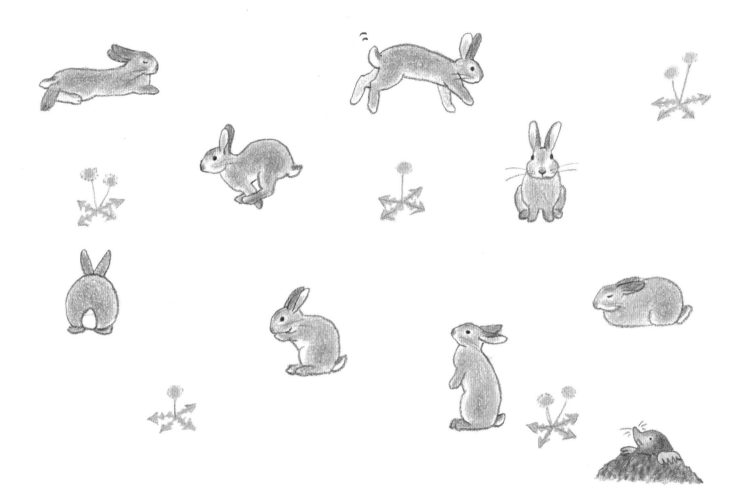

족제비 [족제비과]

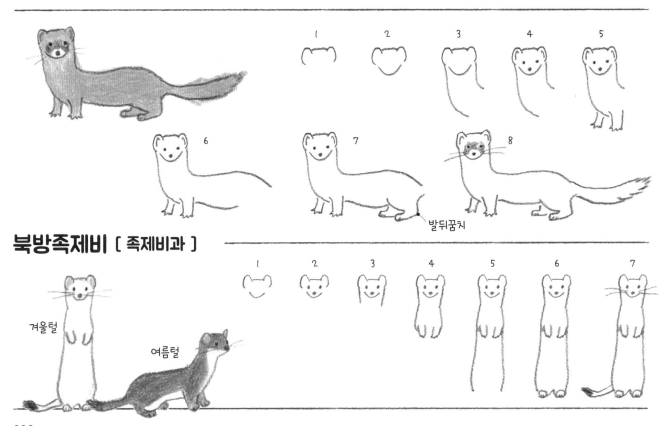

1 2 3 4 5

6 7 8

발뒤꿈치

북방족제비 [족제비과]

1 2 3 4 5 6 7

겨울털

여름털

오소리 [족제비과]

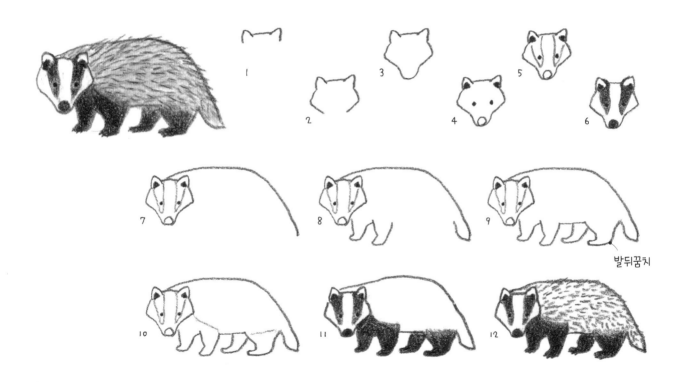

발뒤꿈치

해달 [족제비과]

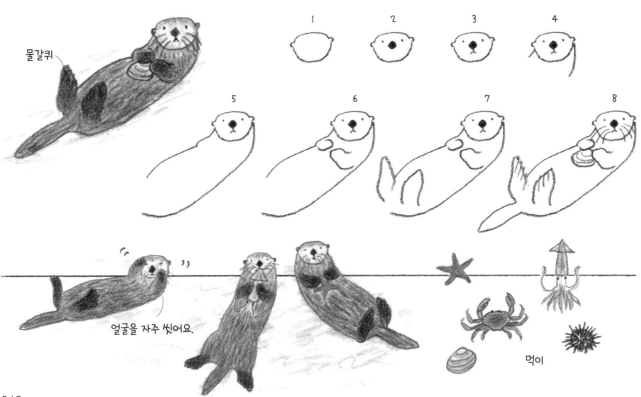

물갈퀴

1
2
3
4
5
6
7
8

얼굴을 자주 씻어요.

먹이

수달 [족제비과]

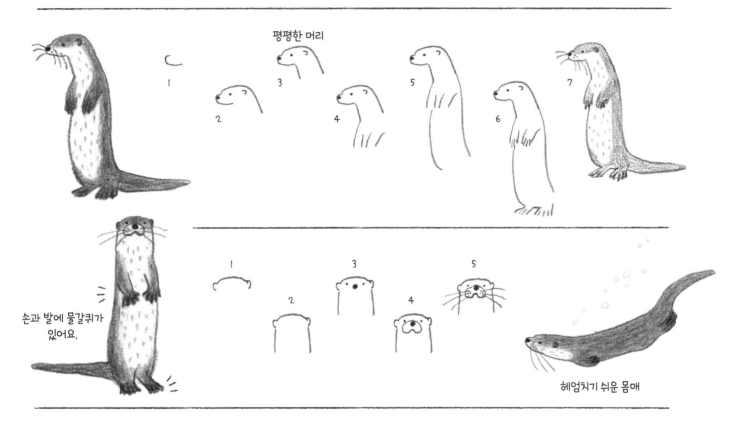

평평한 머리

1
2
3
4
5
6
7

손과 발에 물갈퀴가
있어요.

1
2
3
4
5

헤엄치기 쉬운 몸매

아메리카너구리 [아메리카너구리과]

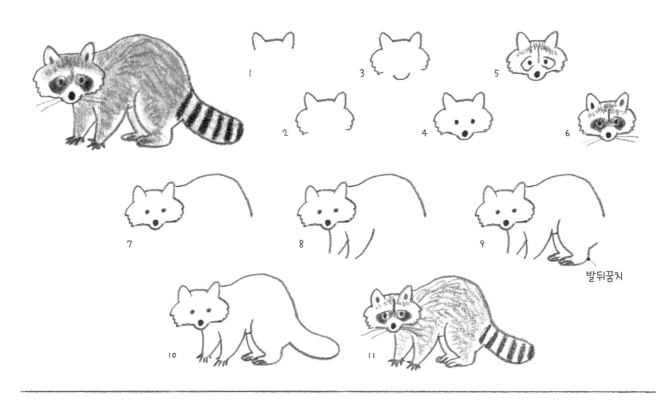

발뒤꿈치

레서판다 [레서판다과]

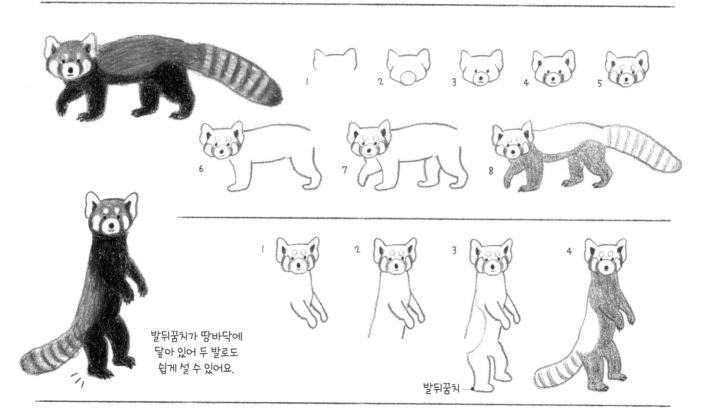

발뒤꿈치가 땅바닥에
닿아 있어 두 발로도
쉽게 설 수 있어요.

발뒤꿈치

곰 [곰과]

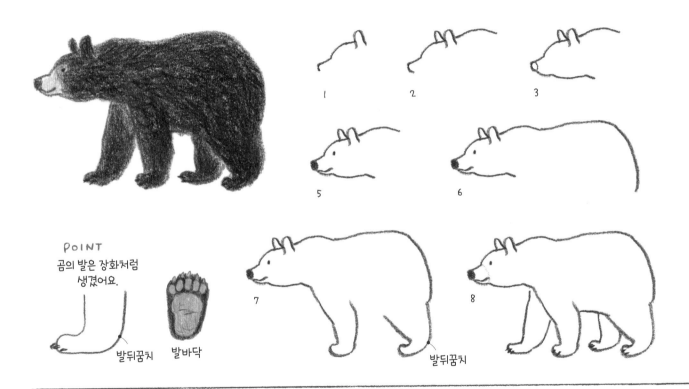

1

2

3

5

6

POINT
곰의 발은 장화처럼
생겼어요.

발뒤꿈치

발바닥

7

8

발뒤꿈치

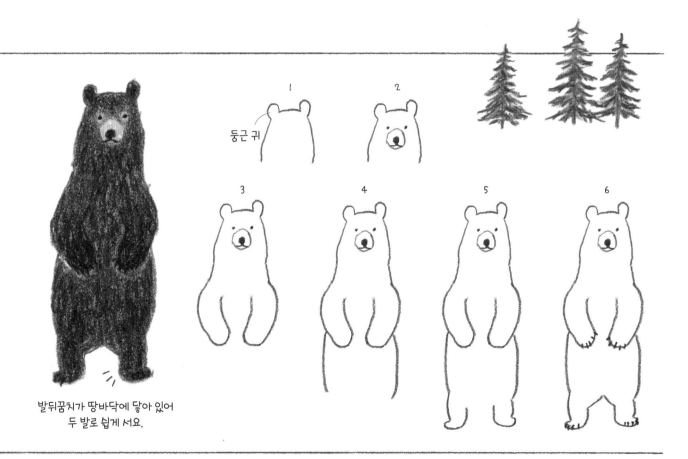

둥근 귀

1　2

3　4　5　6

발뒤꿈치가 땅바닥에 닿아 있어
두 발로 쉽게 서요.

북극곰 [곰과]

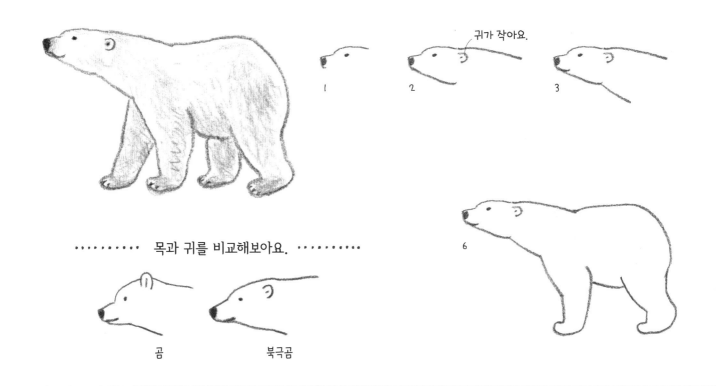

귀가 작아요.

1

2

3

목과 귀를 비교해보아요.

곰

북극곰

6

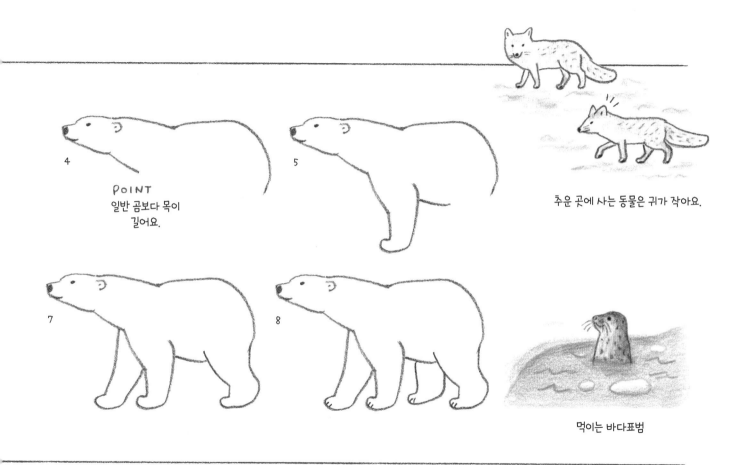

4

POINT
일반 곰보다 목이
길어요.

5

추운 곳에 사는 동물은 귀가 작아요.

7

8

먹이는 바다표범

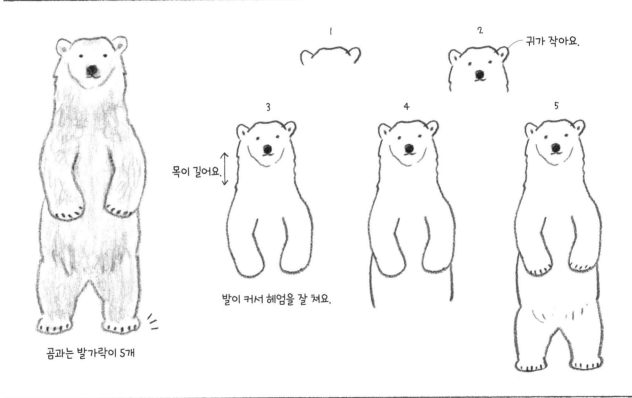

1

2

귀가 작아요.

3

목이 길어요.

4

5

발이 커서 헤엄을 잘 쳐요.

곰과는 발가락이 5개

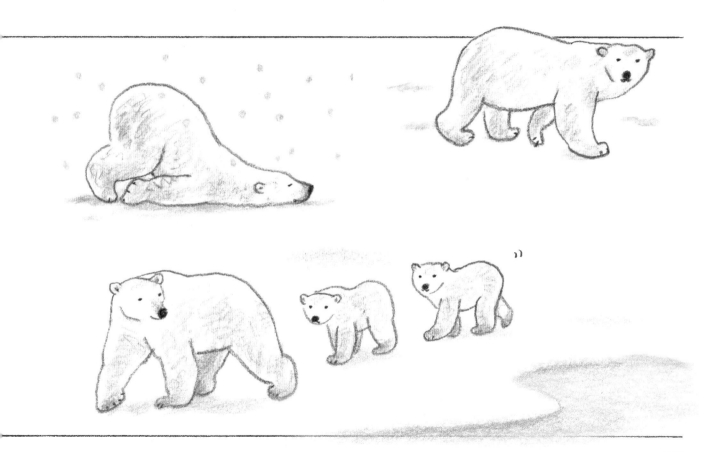

사슴 [사슴과]

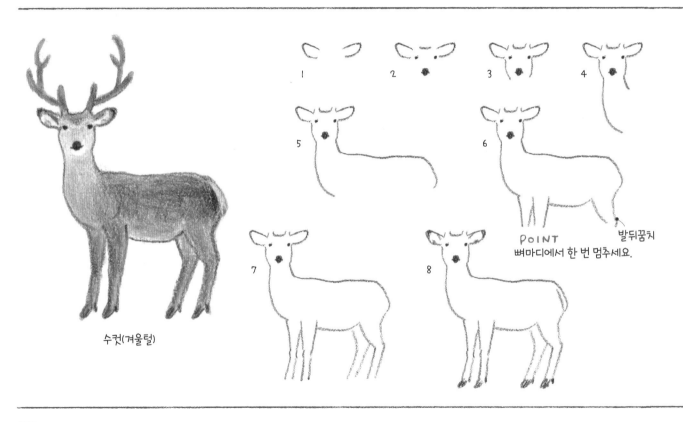

수컷(겨울털)

1

2

3

4

5

6

발뒤꿈치

POINT
뼈마디에서 한 번 멈추세요.

7

8

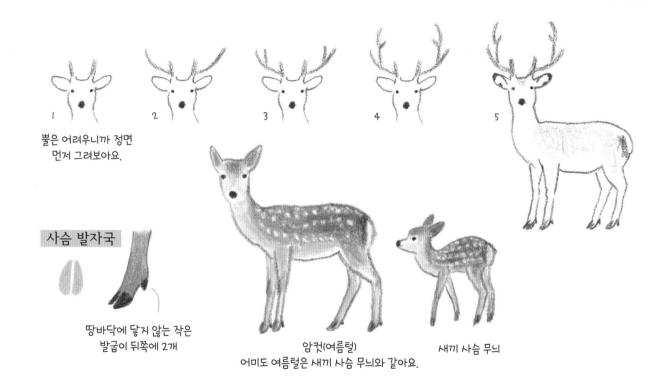

1

2

3

4

5

뿔은 어려우니까 정면
먼저 그려보아요.

사슴 발자국

땅바닥에 닿지 않는 작은
발굽이 뒤쪽에 2개

암컷(여름털)
어미도 여름털은 새끼 사슴 무늬와 같아요.

새끼 사슴 무늬

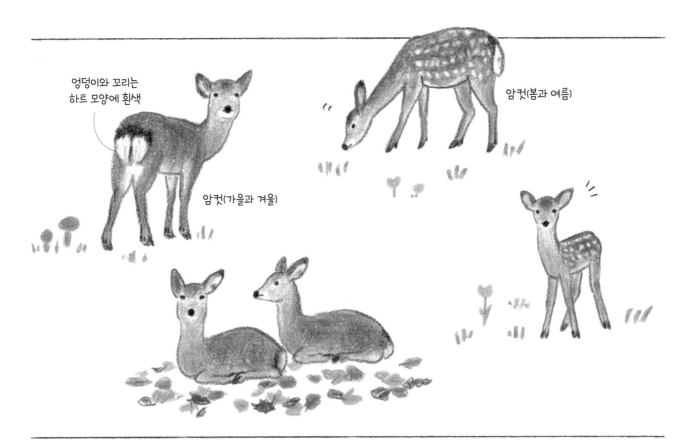

사슴과

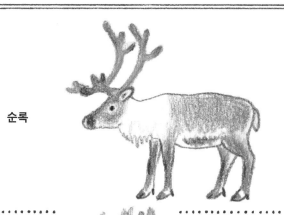

순록

순록 발자국

눈에 파묻히지 않게끔 발끝
면적이 사슴보다 커요.

POINT
뿔은 앞과 뒤.
두 덩어리로 나누면 이해하기 쉬워요.

말코손바닥사슴

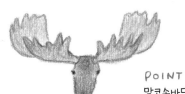

POINT
말코손바닥사슴의 뿔은
면으로 파악해보아요.

소 [소과]

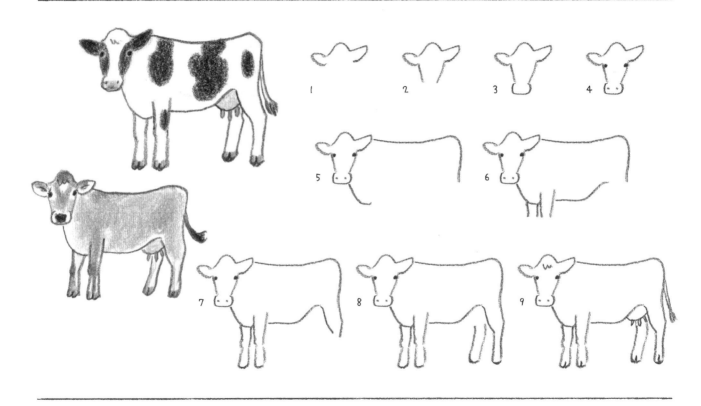

소과

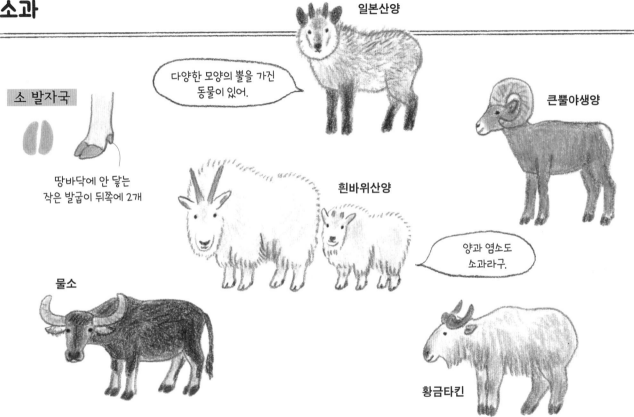

일본산양

큰뿔야생양

소 발자국

다양한 모양의 뿔을 가진 동물이 있어.

땅바닥에 안 닿는
작은 발굽이 뒤쪽에 2개

흰바위산양

양과 염소도
소과라구.

물소

황금타킨

염소 [소과]

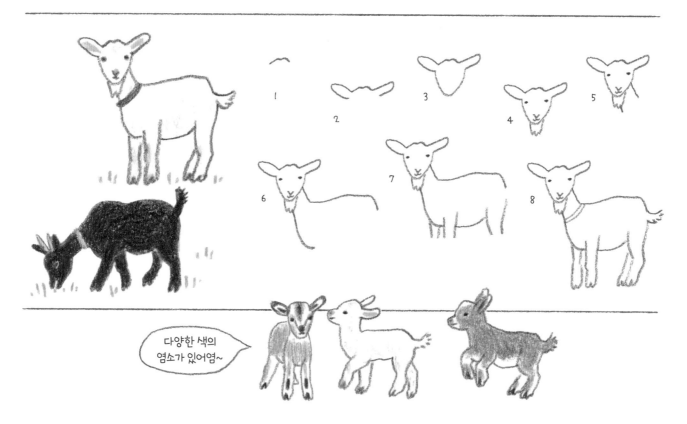

1

2

3

4

5

6

7

8

다양한 색의
염소가 있어염~

양 [소과]

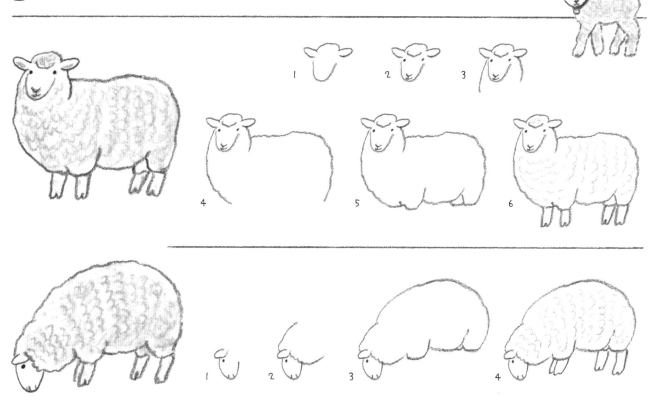

돼지 [멧돼지과]

미니돼지

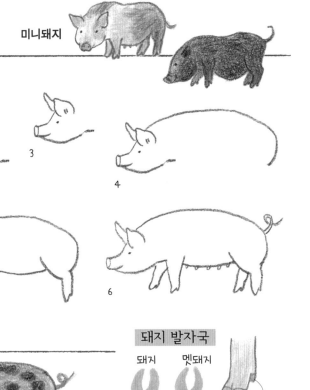

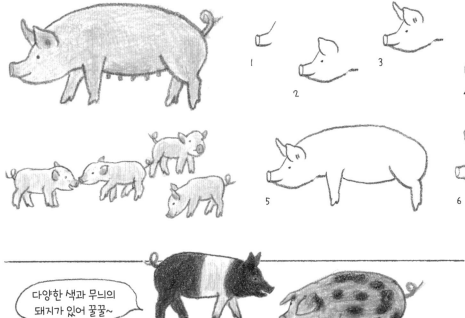

1

2

3

4

5

6

다양한 색과 무늬의
돼지가 있어 꿀꿀~

돼지 발자국

돼지 멧돼지

이 부분도 발굽

멧돼지는 작은 발굽도
땅바닥에 닿아요.

멧돼지 [멧돼지과]

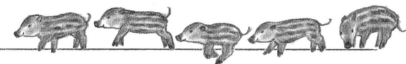

새끼 멧돼지

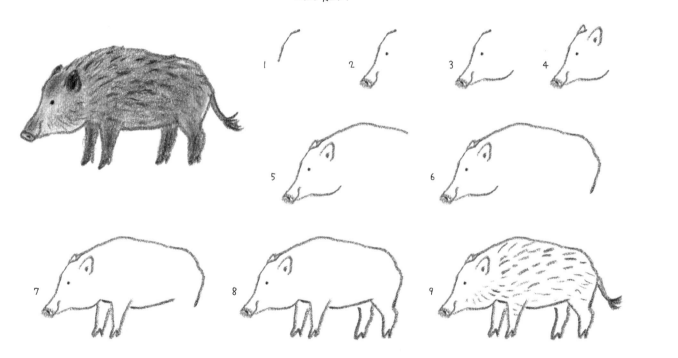

쌍봉낙타 [낙타과]

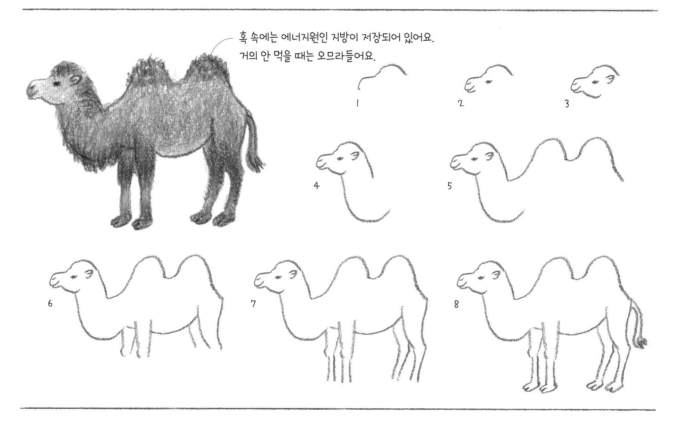

혹 속에는 에너지원인 지방이 저장되어 있어요.
거의 안 먹을 때는 오므라들어요.

1

2

3

4

5

6

7

8

낙타과

단봉낙타

라마

낙타 발자국

발굽이 2개

사막 위를 잘 걸을 수 있도록
발바닥이 커요.

비쿠냐

야생종이라 모두 같은 색

알파카 [낙타과]

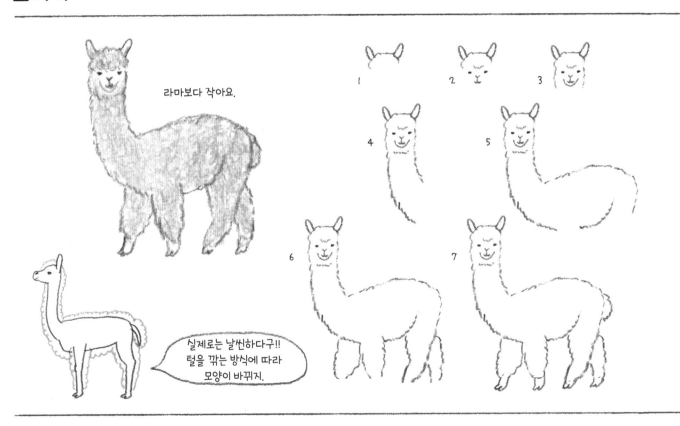

라마보다 작아요.

실제로는 날씬하다구!!
털을 깎는 방식에 따라
모양이 바뀌지.

1

2

3

4

5

6

7

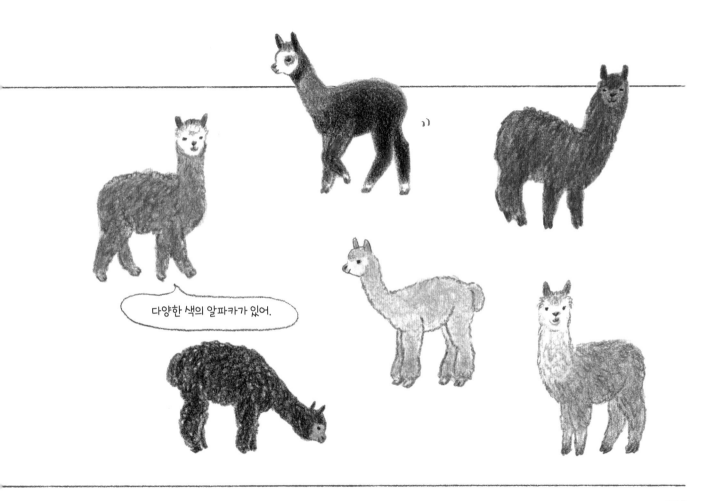

다양한 색의 알파카가 있어.

말 [말과]

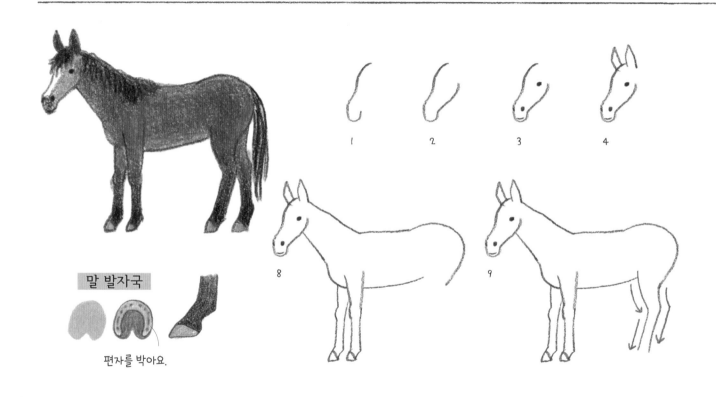

1 2 3 4

8 9

말 발자국

편자를 박아요.

편자 : 말굽에 대어 붙이는 'U'자 모양의 쇳조각 - 옮긴이

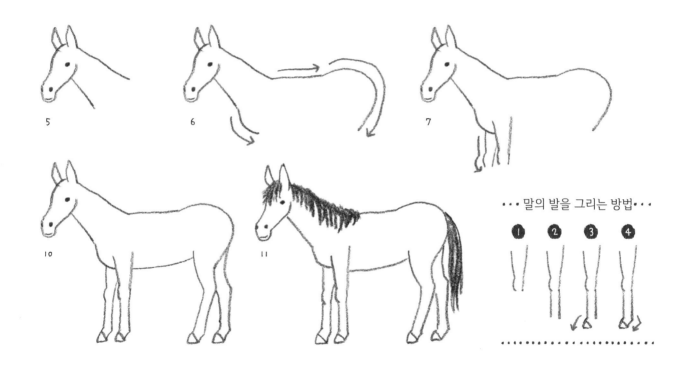

5

6

7

10

11

··· 말의 발을 그리는 방법 ···

❶ ❷ ❸ ❹

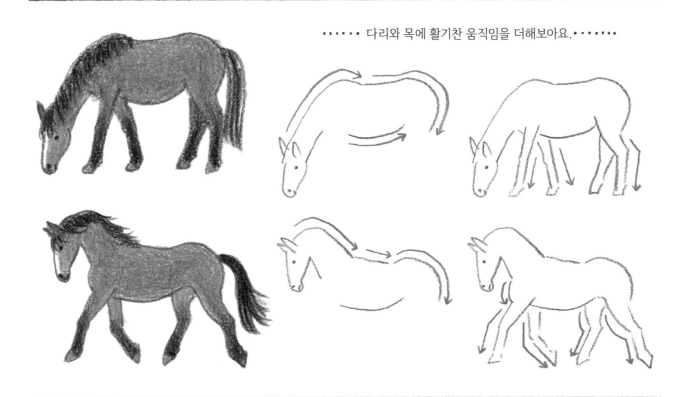

다리와 목에 활기찬 움직임을 더해보아요.

당나귀 [말과]

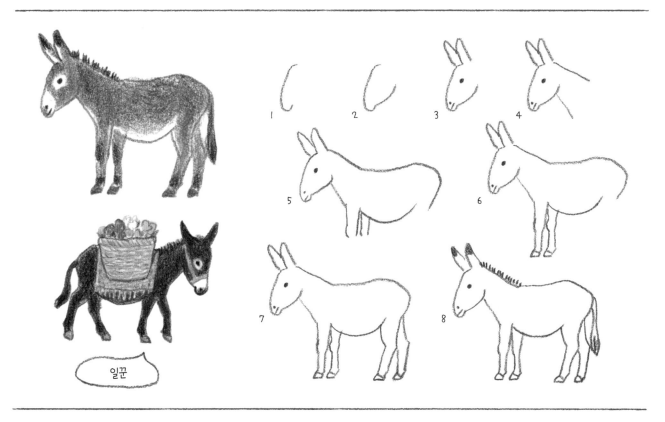

일꾼

고양이 [고양잇과]

•••••• 우선은 얼굴만 그려보아요. ••••••

| | 1 | 2 | 3 | 4 | 5 | 6 |

> 고양이는 한 마리 한 마리 모두
> 개성이 있어 얼굴이 다양해.

•••••••• 눈의 표정 ••••••

 어두운 곳에서는
동공이 커져요.

밝은 곳에서는
동공이 작아져요.

눈을 가늘게 떠요.

•••••••••••••••••••••••••••••••••• 눈의 색 •••••••••••••••••••••••

초록색　　　　노란색　　　　갈색　　　　파란색　　　오드아이 : 좌우 다른 색의
　　　　　　　　　　　　　　　　　　　　　　　　　　　　　　희귀한 눈

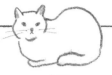
흰색

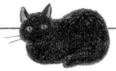
검은색

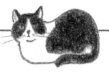
흑백

일본고양이의 색과 무늬

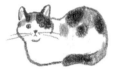
흰색, 검은색, 갈색의 삼색 얼룩무늬

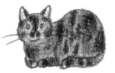
검은색과 붉은색의 모자이크 무늬

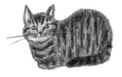
갈색호랑무늬

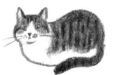
갈색호랑무늬 + 흰색

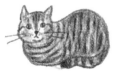
고등어줄무늬

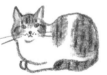
고등어줄무늬 + 흰색

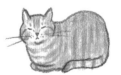
노란줄무늬

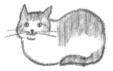
노란줄무늬 + 흰색

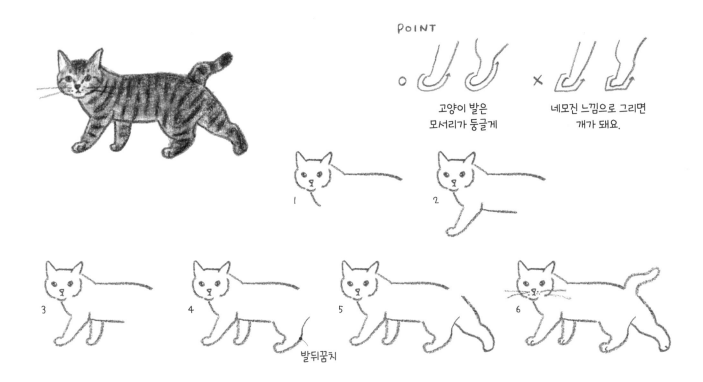

POINT

고양이 발은
모서리가 둥글게

× 네모진 느낌으로 그리면
개가 돼요.

1

2

3

4 발뒤꿈치

5

6

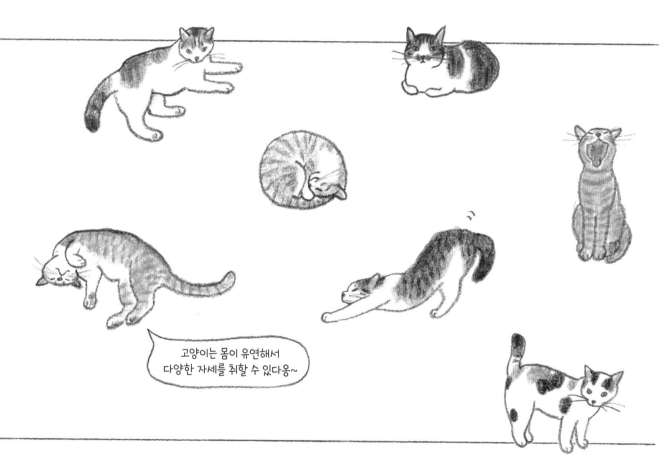

다양한 고양이

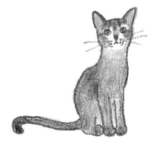

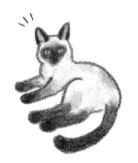
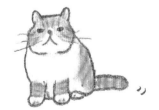
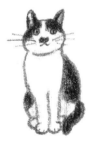

사자 [고양잇과]

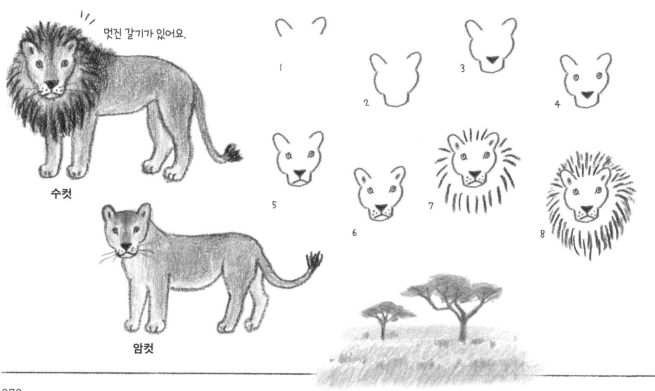

멋진 갈기가 있어요.

수컷

암컷

1
2
3
4
5
6
7
8

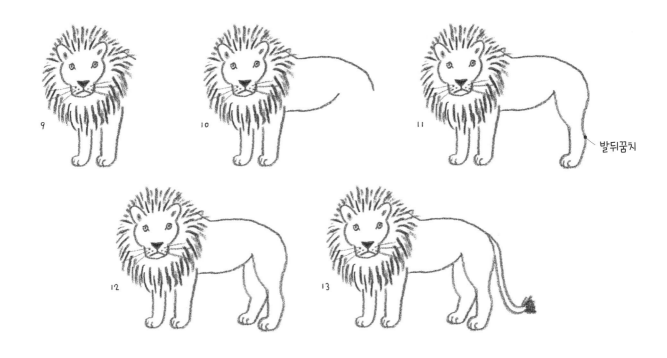

발뒤꿈치

호랑이 [고양잇과]

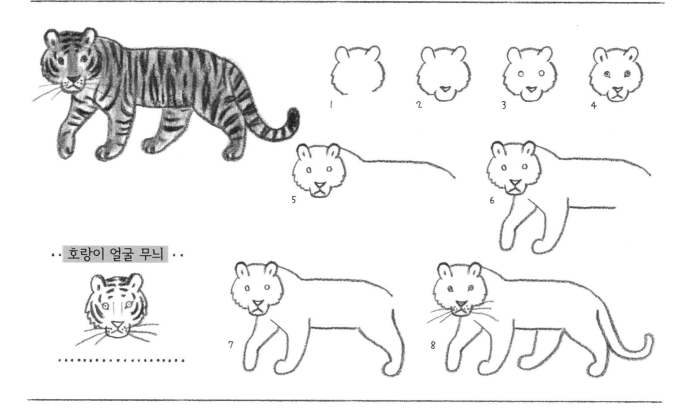

호랑이 얼굴 무늬

치타 [고양잇과]

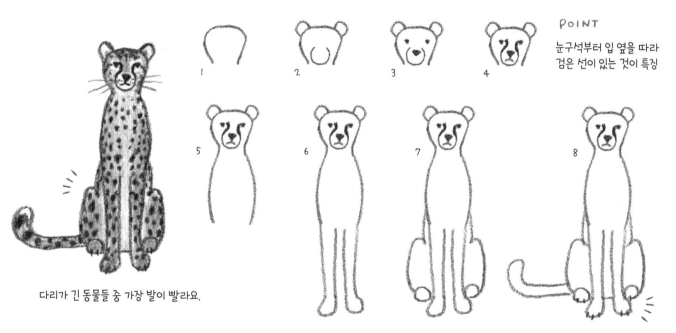

POINT
눈구석부터 입 옆을 따라
검은 선이 있는 것이 특징

1

2

3

4

5

6

7

8

다리가 긴 동물들 중 가장 발이 빨라요.

큰 고양잇과 중에서 치타만
발톱을 숨기지 못해요.

큰 고양잇과

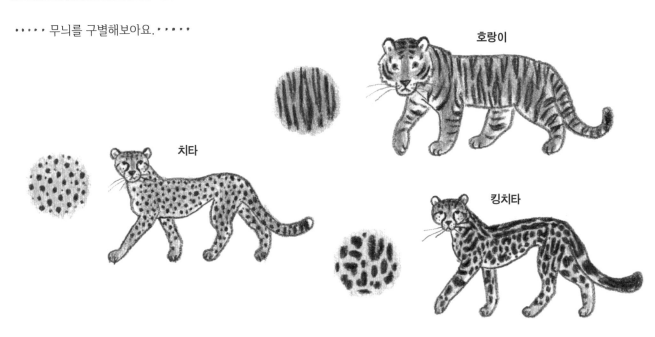

호랑이

치타

킹치타

일반 치타에게서 가끔 태어나는
멋진 무늬의 치타

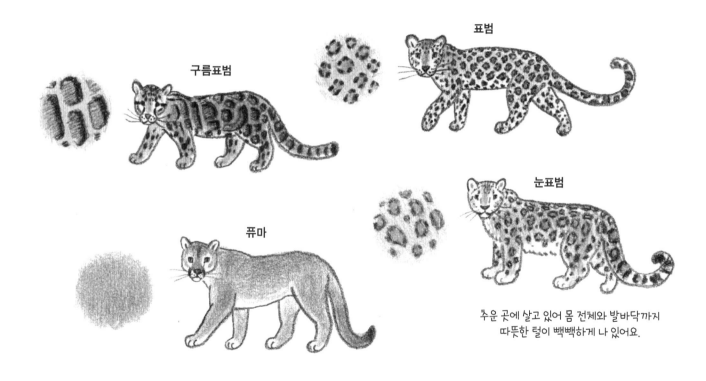

구름표범

표범

퓨마

눈표범

추운 곳에 살고 있어 몸 전체와 발바닥까지
따뜻한 털이 빽빽하게 나 있어요.

기린 [기린과]

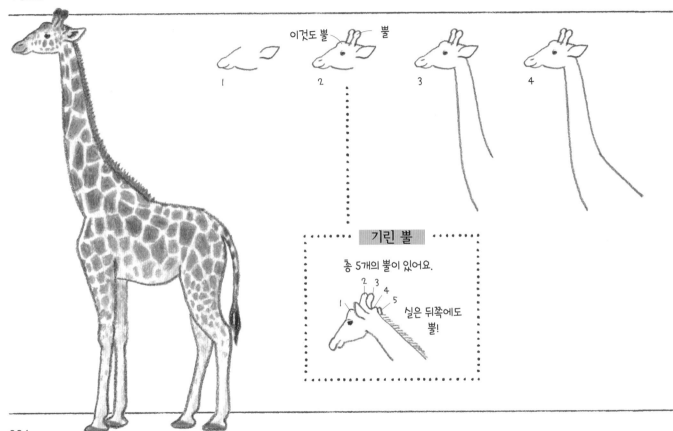

이것도 뿔 뿔

1

2

3

4

기린 뿔

총 5개의 뿔이 있어요.

2 3 4 5

1

실은 뒤쪽에도 뿔!

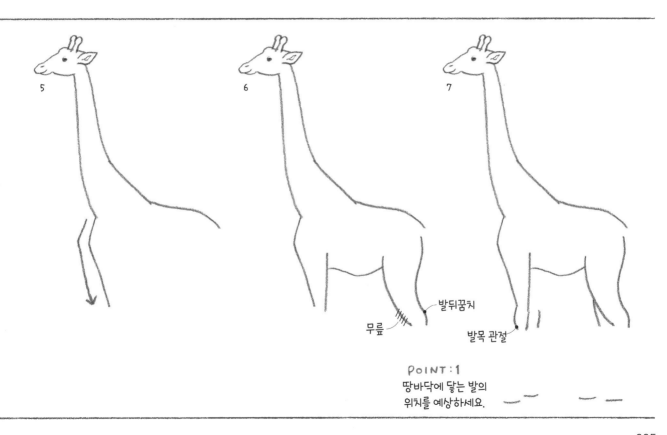

5

6

7

발뒤꿈치

무릎

발목 관절

POINT : 1
땅바닥에 닿는 발의
위치를 예상하세요.

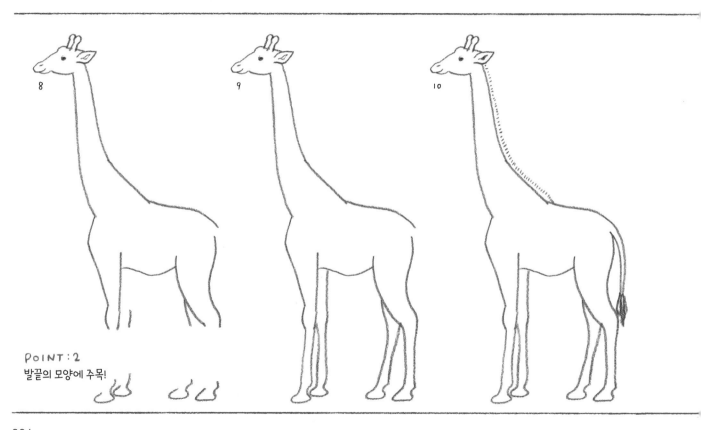

POINT : 2
발끝의 모양에 주목!

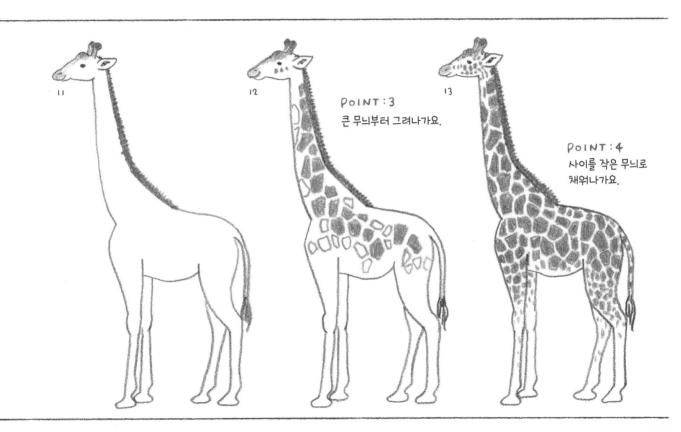

11

12

POINT : 3
큰 무늬부터 그려나가요.

13

POINT : 4
사이를 작은 무늬로
채워나가요.

오카피 [기린과]

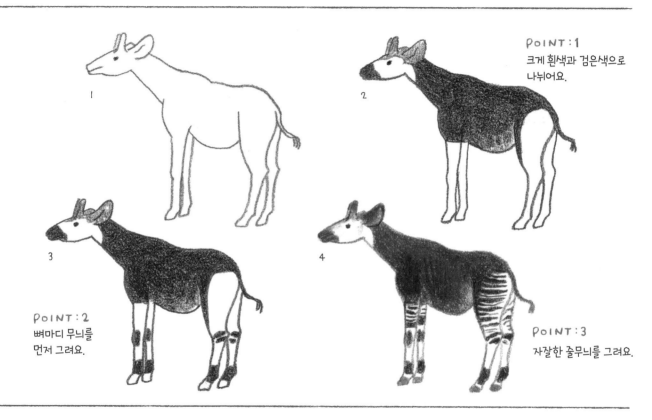

POINT : 1
크게 흰색과 검은색으로
나뉘어요.

POINT : 2
뼈마디 무늬를
먼저 그려요.

POINT : 3
자잘한 줄무늬를 그려요.

얼룩말 [말과]

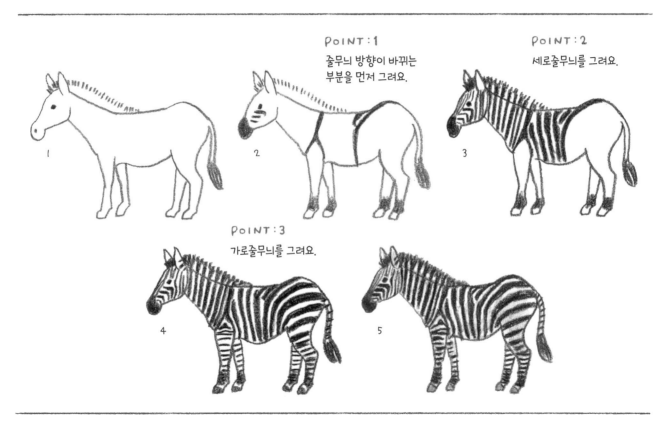

POINT : 1
줄무늬 방향이 바뀌는
부분을 먼저 그려요.

POINT : 2
세로줄무늬를 그려요.

POINT : 3
가로줄무늬를 그려요.

하마 [소과]

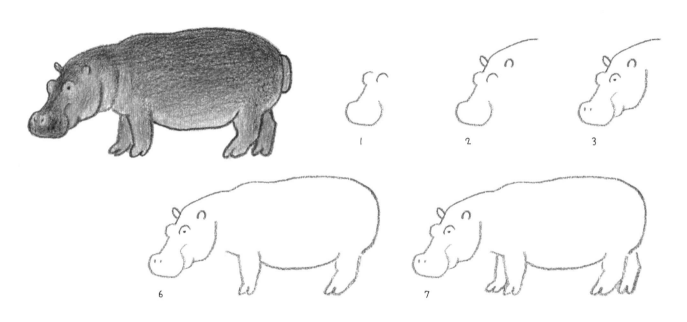

1

2

3

6

7

귀 · 눈 · 코가 일직선상으로 수면에 나와요.

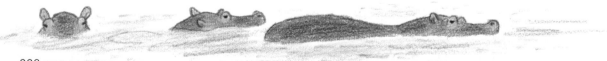

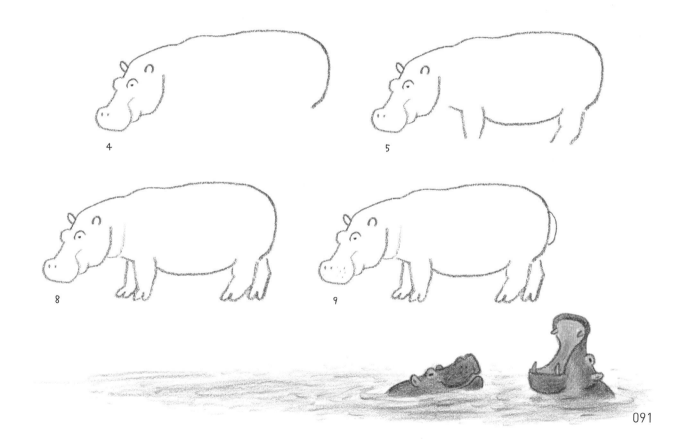

4

5

8

9

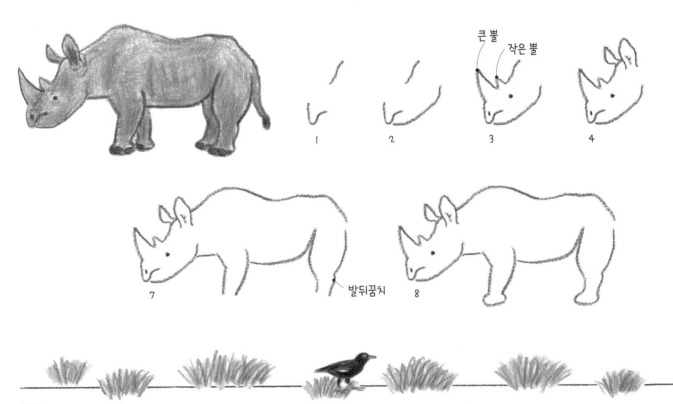

큰 뿔　작은 뿔

1　2　3　4

7　발뒤꿈치　8

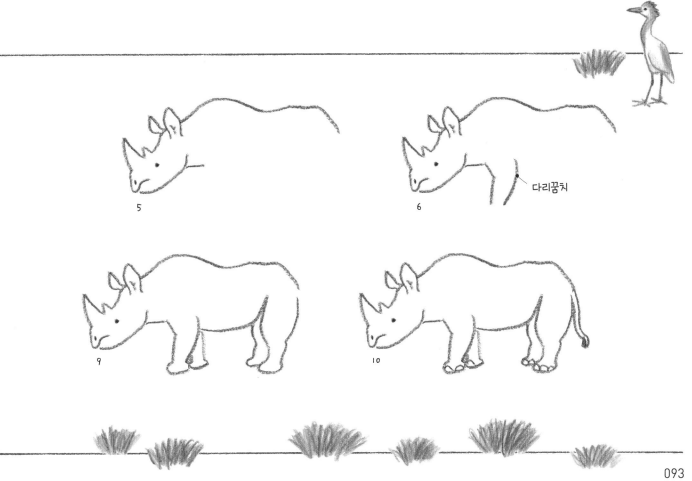

5

6 다리꿉치

9

10

아프리카코끼리 [코끼리과]

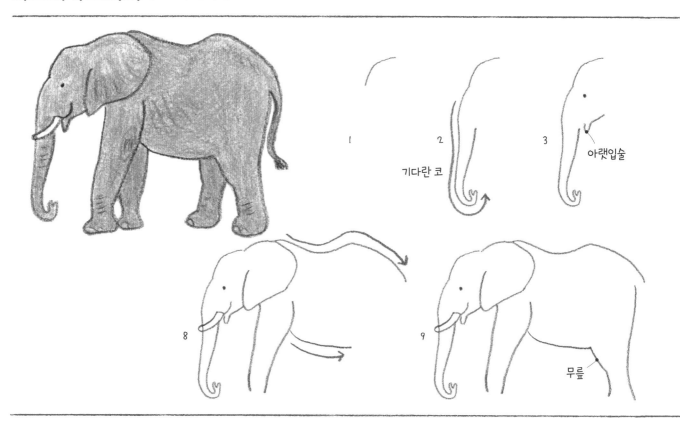

1

2 기다란 코

3 아랫입술

8

9 무릎

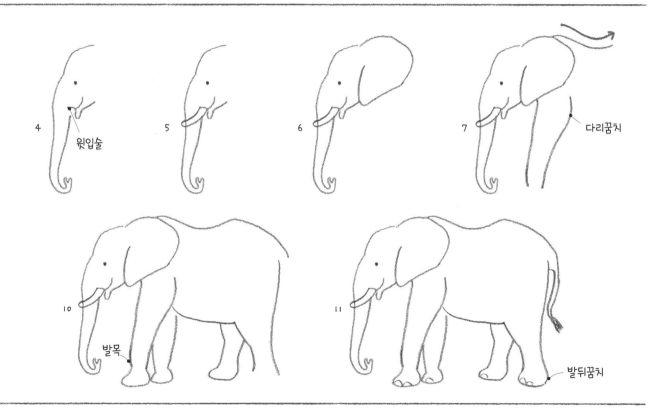

4 윗입술

5

6

7 다리꿈치

10 발목

11 발뒤꿈치

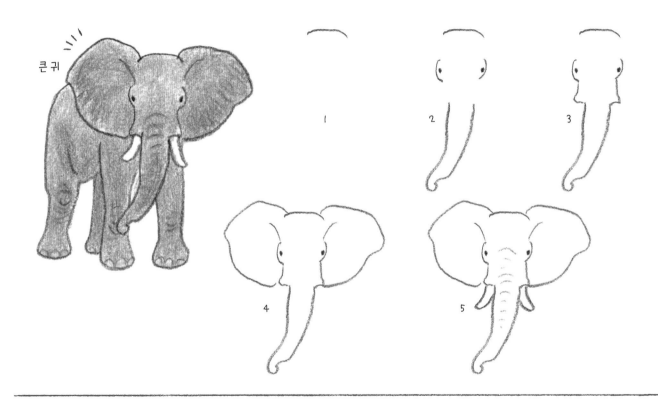

큰귀

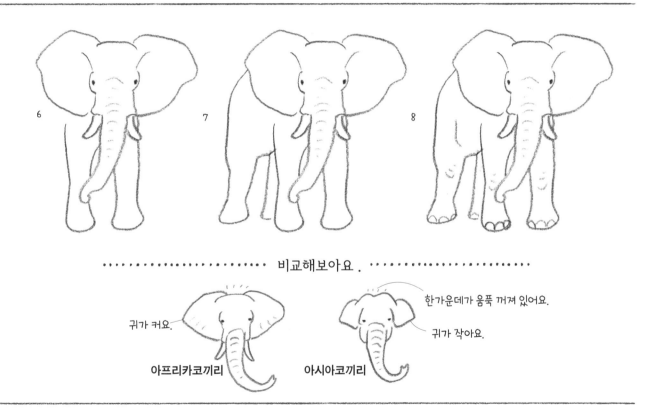

6

7

8

······················· 비교해보아요 . ·······················

귀가 커요.

아프리카코끼리

한가운데가 움푹 꺼져 있어요.

귀가 작아요.

아시아코끼리

일본원숭이 [원숭이과]

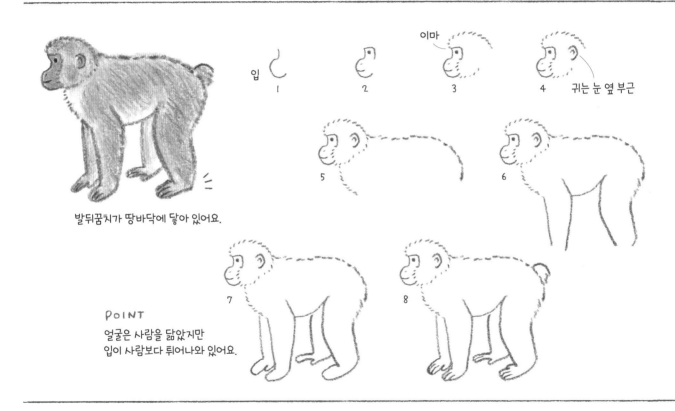

발뒤꿈치가 땅바닥에 닿아 있어요.

입

1

2

이마

3

4

귀는 눈 옆 부근

5

6

7

8

POINT
얼굴은 사람을 닮았지만
입이 사람보다 튀어나와 있어요.

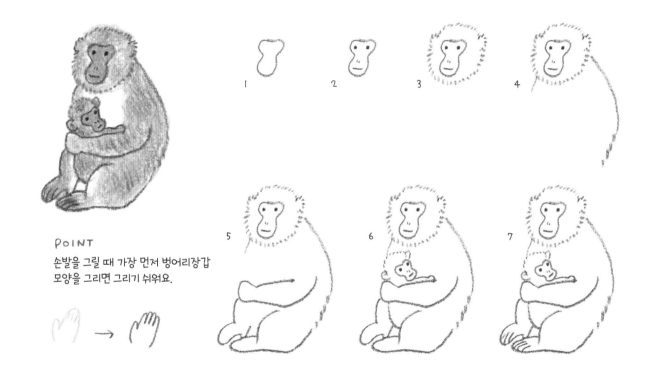

POINT

손발을 그릴 때 가장 먼저 벙어리장갑
모양을 그리면 그리기 쉬워요.

호랑이꼬리여우원숭이 [원숭이과]

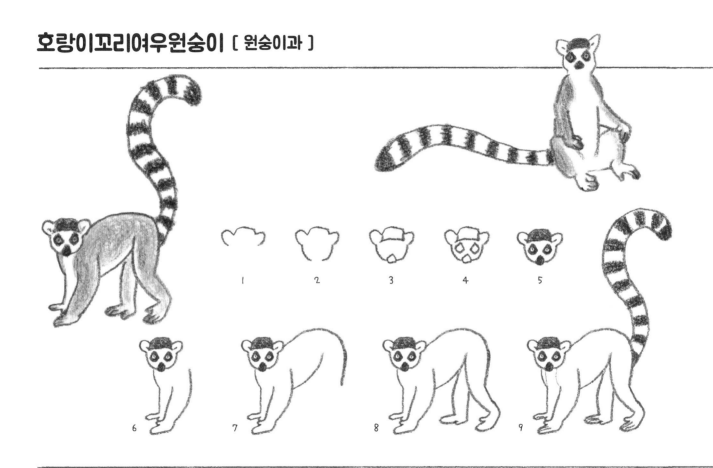

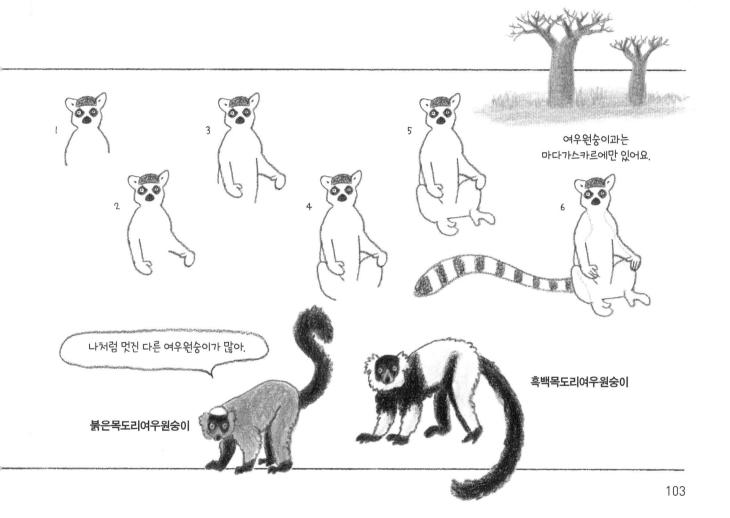

여우원숭이과는
마다가스카르에만 있어요.

나처럼 멋진 다른 여우원숭이가 많아.

붉은목도리여우원숭이

흑백목도리여우원숭이

103

원숭이과

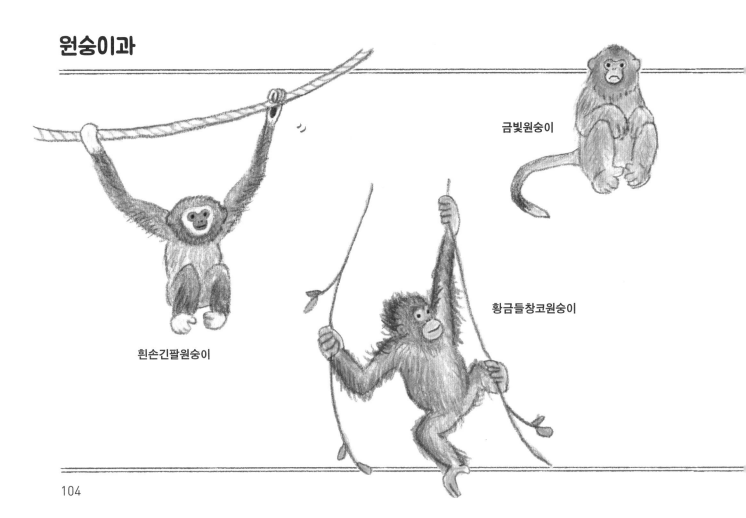

금빛원숭이

흰손긴팔원숭이

황금들창코원숭이

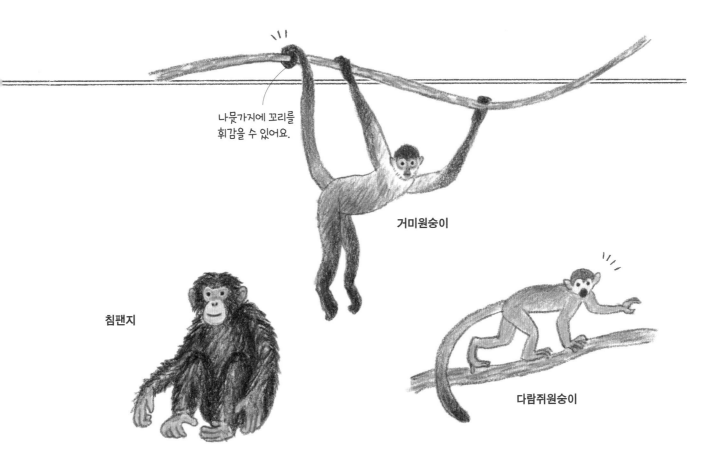

나뭇가지에 꼬리를
휘감을 수 있어요.

거미원숭이

침팬지

다람쥐원숭이

캥거루 [배에 주머니가 있는 동물]

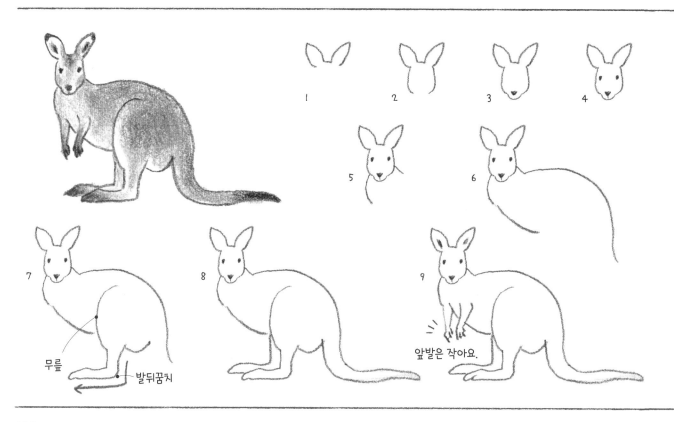

1

2

3

4

5

6

7

무릎

발뒤꿈치

8

9

앞발은 작아요.

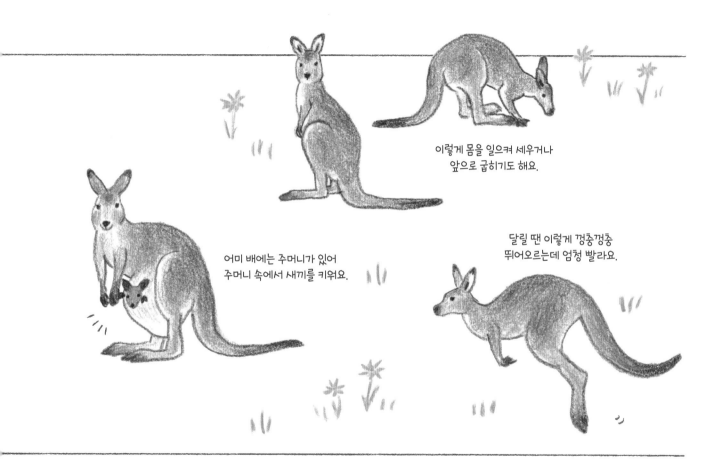

이렇게 몸을 일으켜 세우거나
앞으로 굽히기도 해요.

어미 배에는 주머니가 있어
주머니 속에서 새끼를 키워요.

달릴 땐 이렇게 껑충껑충
뛰어오르는데 엄청 빨라요.

코알라 [배에 주머니가 있는 동물]

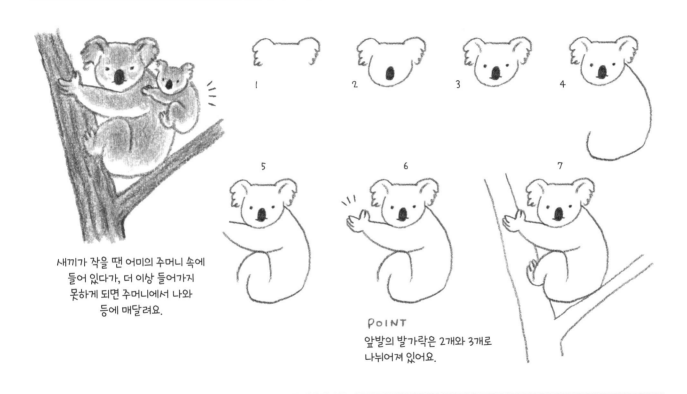

1

2

3

4

5

6

7

새끼가 작을 땐 어미의 주머니 속에
들어 있다가, 더 이상 들어가지
못하게 되면 주머니에서 나와
등에 매달려요.

POINT
앞발의 발가락은 2개와 3개로
나뉘어져 있어요.

오리너구리 [알을 낳는 동물]

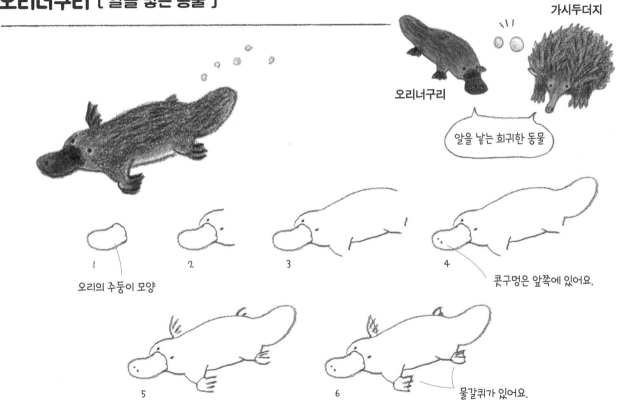

가시두더지

오리너구리

알을 낳는 희귀한 동물

1

오리의 주둥이 모양

2

3

4

콧구멍은 앞쪽에 있어요.

5

6

물갈퀴가 있어요.

나무늘보 [나무늘보과]

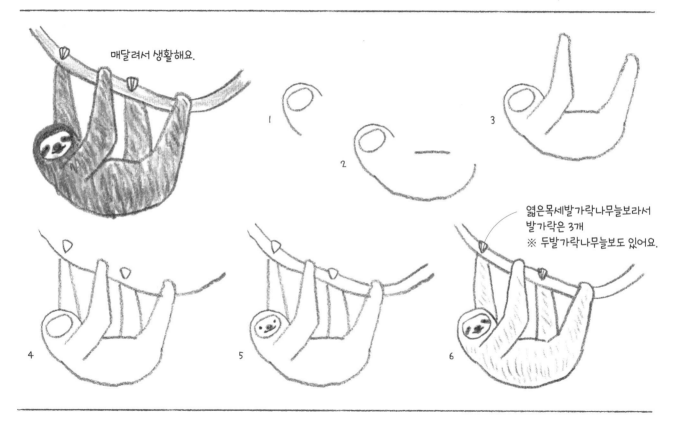

매달려서 생활해요.

1

2

3

엷은목세발가락나무늘보라서
발가락은 3개
※ 두발가락나무늘보도 있어요.

4

5

6

박쥐 [박쥐과]

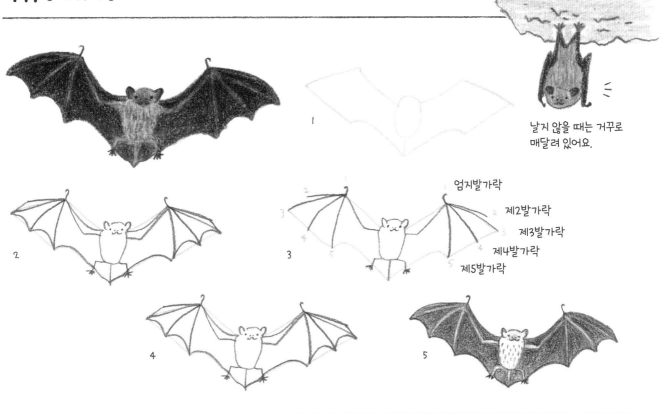

날지 않을 때는 거꾸로
매달려 있어요.

1

2

3

엄지발가락
제2발가락
제3발가락
제4발가락
제5발가락

4

5

아르마딜로 [아르마딜로과]

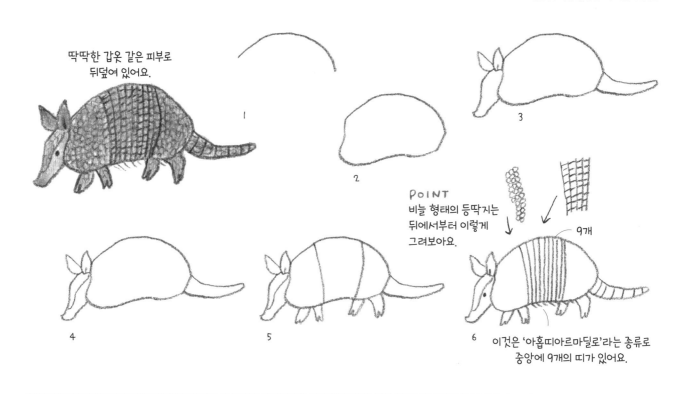

딱딱한 갑옷 같은 피부로
뒤덮여 있어요.

1

2

3

POINT
비늘 형태의 등딱지는
뒤에서부터 이렇게
그려보아요.

9개

4

5

6

이것은 '아홉띠아르마딜로'라는 종류로
중앙에 9개의 띠가 있어요.

땅돼지 [땅돼지과]

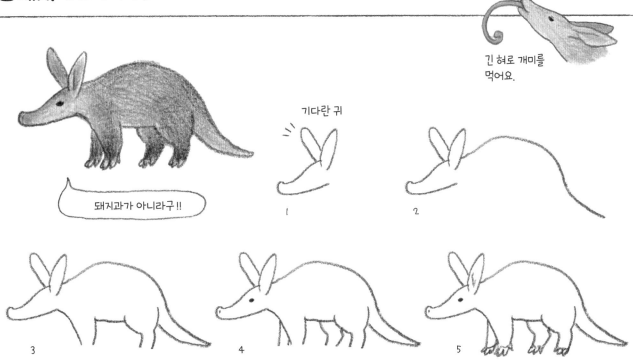

긴 혀로 개미를
먹어요.

돼지과가 아니라구!!

기다란 귀

1

2

3

4

5

큰개미핥기 [개미핥기과]

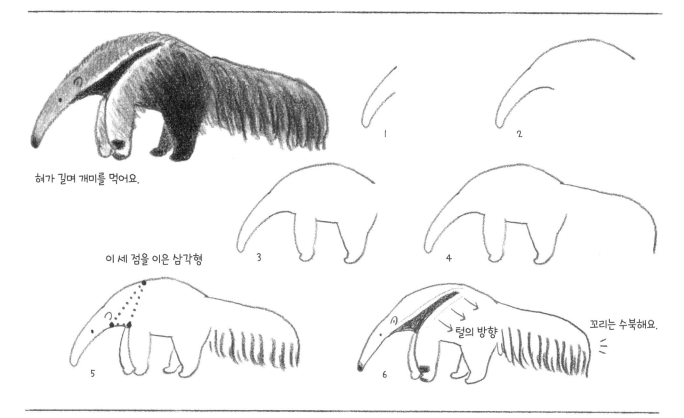

혀가 길며 개미를 먹어요.

이 세 점을 이은 삼각형

털의 방향

꼬리는 수북해요.

새끼개미핥기 [개미핥기과]

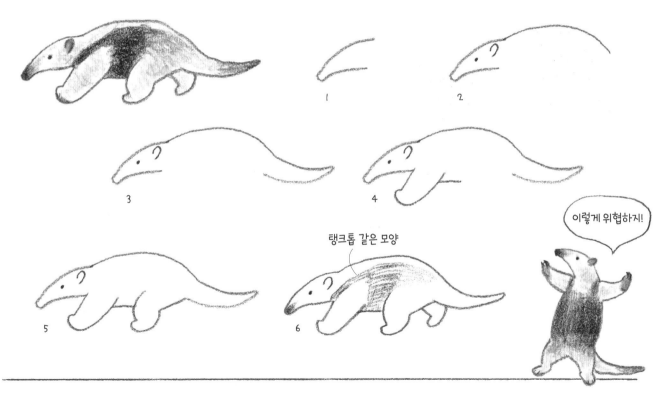

1

2

3

4

탱크톱 같은 모양

5

6

이렇게 위협하지!

맥 [말과]

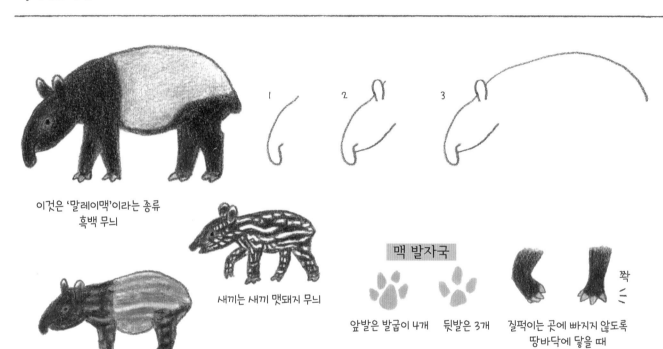

이것은 '말레이맥'이라는 종류
흑백 무늬

새끼는 새끼 맷돼지 무늬

새끼 맷돼지 무늬에서 흑백이 되는 중

맥 발자국

앞발은 발굽이 4개 뒷발은 3개

질퍽이는 곳에 빠지지 않도록
땅바닥에 닿을 때
발가락을 펼쳐요.

짝

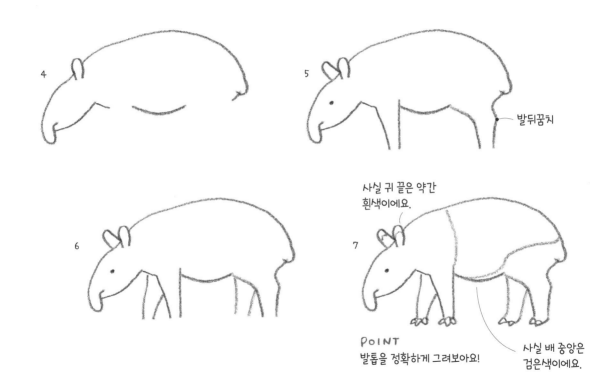

4

5 발뒤꿈치

6

7 사실 귀 끝은 약간
흰색이에요.

POINT
발톱을 정확하게 그려보아요!

사실 배 중앙은
검은색이에요.

판다 [곰과]

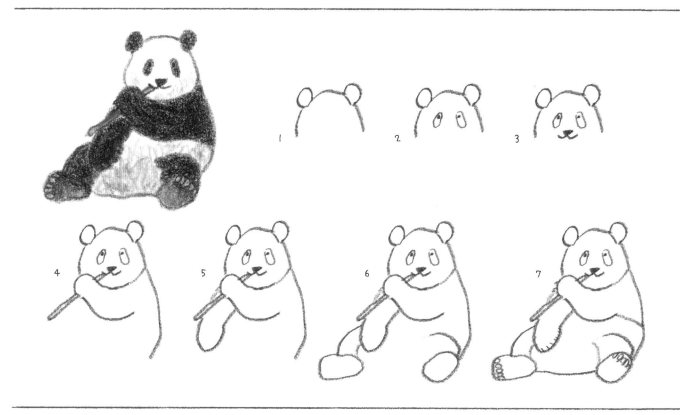

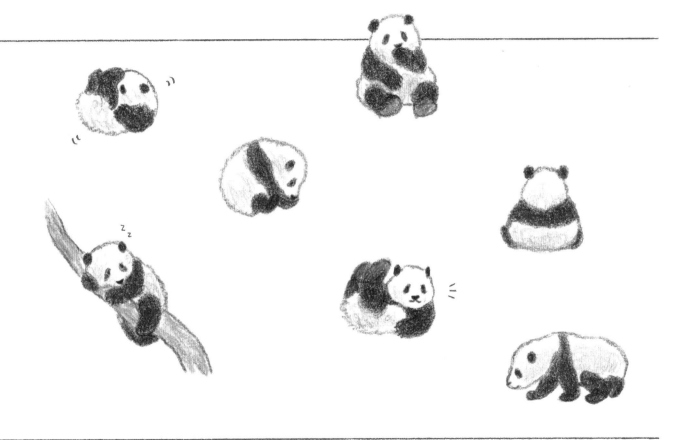

바다표범 [바다표범과]

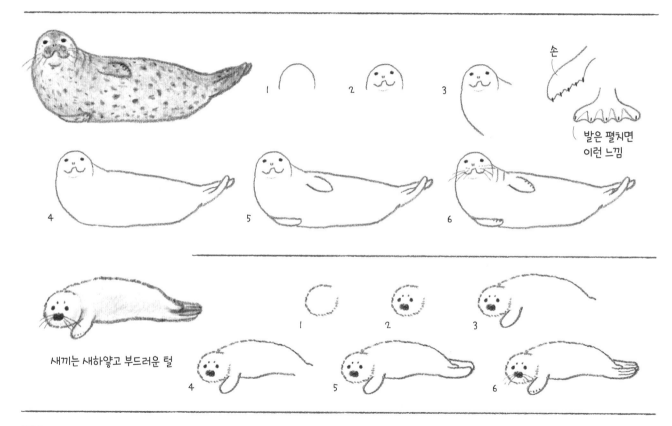

1

2

3

손

발은 펼치면
이런 느낌

4

5

6

새끼는 새하얗고 부드러운 털

1

2

3

4

5

6

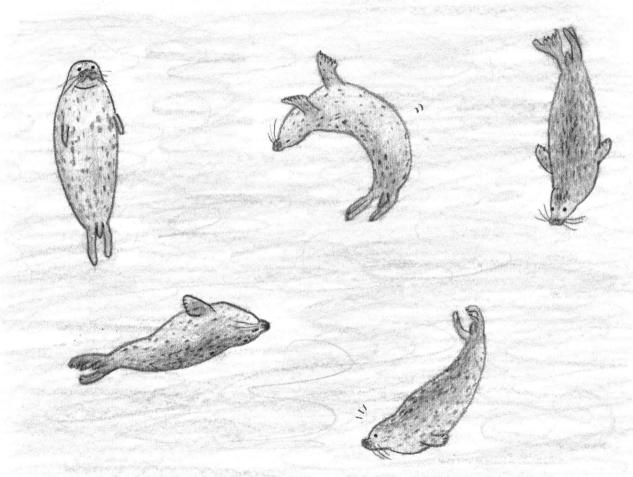

바다사자 [바다사자과]

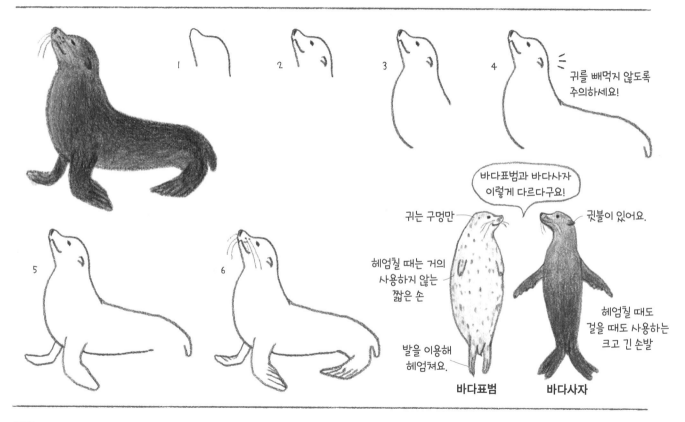

1

2

3

4

귀를 빼먹지 않도록
주의하세요!

5

6

바다표범과 바다사자
이렇게 다르다구요!

귀는 구멍만

헤엄칠 때는 거의
사용하지 않는
짧은 손

발을 이용해
헤엄쳐요.

바다표범

귓불이 있어요.

헤엄칠 때도
걸을 때도 사용하는
크고 긴 손발

바다사자

바다코끼리 [바다코끼리과]

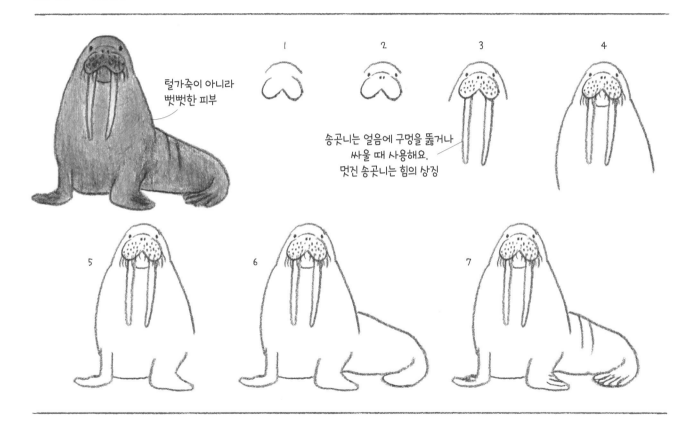

털가죽이 아니라
뻣뻣한 피부

1

2

3

4

송곳니는 얼음에 구멍을 뚫거나
싸울 때 사용해요.
멋진 송곳니는 힘의 상징

5

6

7

동물 색인

옮긴이 _ 최 윤 영
자신이 전하는 글이 따스한 봄 햇살처럼 모든 사람들에게
가 닿기를 바라며 일본 서적을 우리말로 옮기는 번역가로
활동 중입니다. 현재 소통인(人) 공감 에이전시에서도 활
동중입니다.
옮긴 책으로는『하나와 미소시루』,『여리고 조금은 서툰
당신에게』,『당신이 매일매일 좋아져요』,『패밀리 집시』,
『아버지와 이토 씨』,『먹는 즐거움은 포기할 수 없어!』,
『나만의 기본』등이 있습니다.

PIE PIE International

Originally published in Japan by PIE International Under the title どうぶつのかたち練習帖
(*Doubutsu no Katachi Rensyu Cyou*)
© 2019 Ai Akikusa / PIE International
Korean translation rights arranged through BC Agency, Korea
All rights reserved.

No part of this publication may be reproduced in any form or by any means, graphic, electronic or mechanical,
including photocopying and recording by an information storage and retrieval system,
without permission in writing from the publisher.

이 책의 한국어 판 저작권은 BC에이전시를 통해 저작권자와 독점계약을 맺은 〈생각의집〉에게 있습니다.
저작권법에 의해 한국 내에서 보호를 받는 저작물이므로 무단전재와 복제를 금합니다.

쉽게 따라 그리는 **동물 그리기**

초판 1쇄 발행 2020년 2월 20일
초판 5쇄 발행 2024년 4월 8일
지은이 ★ 아키쿠사 아이
옮긴이 ★ 최윤영
펴낸이 ★ 권영주
펴낸곳 ★ 생각의집
디자인 ★ design mari
출판등록번호 ★ 제 396-2012-000215호
주소 ★ 경기도 고양시 일산서구 중앙로 1455
전화 ★ 070·7524·6122
팩스 ★ 0505·330·6133
이메일 ★ jip2013@naver.com
ISBN ★ 979-11-85653-66-2 (10650)
CIP ★ 2020001194